청소년을 위한

무량수전
배흘림기둥에
기대서서

❹ 한국의 공예와 도자기

청소년을 위한

무량수전 배흘림기둥에 기대서서 – ❹ 한국의 공예와 도자기

초판 1쇄 발행 2013년 5월 20일

글쓴이　최순우
펴낸이　우찬규
기획실장 우중건
펴낸곳　도서출판 학고재
주소　서울시 종로구 계동 101-12번지 신영빌딩 1층
전화　편집 (02)745-1722~3 ｜ 영업 (02)745-1770, 1776
팩스　(02)764-8592
홈페이지 www.hakgojae.com

ⓒ 최수정, 2013

ISBN 978-89-5625-206-3 44600
　　978-89-5625-205-6(세트)

이 책의 국립중앙도서관 출판시도서목록(CIP)은 e-CIP홈페이지(http://www.nl.go.kr/ecip)와 국가자료
공동목록시스템(http://www.nl.go.kr/kolisnet)에서 이용하실 수 있습니다.
(CIP제어번호: CIP2013005061)

청소년을 위한

무량수전
배흘림기둥에
기대서서

❹ 한국의 공예와 도자기

최순우 지음

학고재

일러두기

1. 이 책에 실린 글은 모두 《혜곡 최순우 전집1992》에서 고른 것이다.

2. 글맛을 즐길 수 있도록 저자의 문체는 최대한 고치지 않는 것을 원칙으로 하되, 오래전에 쓰인 글이라 현행 맞춤법에 어긋나는 용어(외래어 표기 포함)는 고쳤으며, 문장의 뜻이 모호한 경우는 문맥을 좀 더 정확히 이해할 수 있도록 분명히 하였다.

3. 번역투의 문장은 저자의 문체를 살리는 선에서 되도록 고치지 않았으나 여러 번 반복되어 의미 전달이 모호한 경우 문맥에 맞추어 고쳤다.

4. 띄어쓰기는 현행 맞춤법의 기준을 따르되, 고유명사와 전문용어, 명사+명사로 이루어진 한자어는 모두 붙여 썼다.

5. 본문에 수록한 유물의 명칭은 문화재의 경우 문화재청의 지정 명칭을 우선으로 따랐으며 일반 유물은 소장처의 표기를, 개인 소장 유물은 한자어 표기를 따랐다.

6. 책 제목은 《》, 미술 작품이나 기사 및 시문 제목은 〈〉로 부호를 통일하였다.

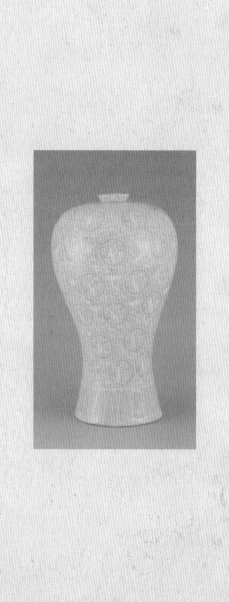

한국미를 인도하는 밝은 길눈이

젊은이들은 혜곡 최순우 선생을 잘 모를 수 있지만 우리 세대만 해도 최순우 선생은 영원한 국립중앙박물관장처럼 느껴지는 우리 문화의 파수꾼이셨다. 지금도 나는 최순우 선생의 글을 인용할 때면 '최순우 관장은 이렇게 말씀하셨다'라고 쓰곤 한다.

최순우 관장은 미를 보는 타고난 안목으로 한국미술의 아름다움을 발견하고 이를 논리적으로 전개했을 뿐만 아니라 뛰어난 문장력으로 그 아름다움의 정체를 밝히셨다. 특히 에세이풍으로 한국미술을 이야기한 글들은 읽는 이의 가슴에 촉촉이 젖어 들어 저절로 한국미에 심취하게 했다. 아름다움의 본질을 짚어 내는 그 혜안은 실로 놀라운 것이었다.

한국미를 발견한 분을 꼽자면 누구든 한국미술사의 아버지인 우현 고유섭 선생과 우현 선생의 제자인 최순우 관장을 먼저 생각하게 될 것이다. 우현 선생이 개척한 그 길을 우리가 갈 수 있도록 반반하게 다져 놓은 분이 최순우 관장이라고도 말할 수 있다.

최순우 관장의 글은 오늘날에 읽어도 바로 어저께 쓴 글처럼 생생하게 다가온다. 이처럼 세대를 넘어 생명력을 갖고 있는 글을 우리는 '고전'이라고

부른다. 최순우 관장의 한국미술과 한국미에 관한 고전적 평론과 에세이가 이제 우리 청소년들을 위한 책으로 다시 꾸며지게 되었다니 반가운 마음이 그지없이 일어난다.

최순우 관장의 한국미에 대한 성찰은 다섯 권의 전집에서 발췌한 《무량수전 배흘림기둥에 기대서서》에 집약되어 있다. 세상이 서양의 현대적인 것에 몰입해 있을 때 이 책이 있음으로 해서 많은 이들이 우리 자신의 미술과 문화를 다시금 생각하게 되었고 민족의 정체성에 대한 각성과 자부심을 확보할 수 있었다.

최순우 관장이 계셔서 한국인들은 행복했다고 말하는 분들이 지금도 많은 것은 이 때문이다. 최소한 나는 그런 행복감에서 한국미술을 접했고 편안히 그 길을 따라 걸어가고 있다. 많은 젊은이들이 이 책을 통해 또 그 길을 따라오리라 믿어 의심치 않는다. 그렇게 생각하자니 즐겁고 뿌듯한 감정이 가슴 한쪽에서 절로 일어난다.

유홍준(명지대 교수/전 문화재청장)

청소년을 위한
무량수전 배흘림기둥에 기대서서를 펴내며

《청소년을 위한 무량수전 배흘림기둥에 기대서서》는 혜곡 최순우 선생이 쓴 《무량수전 배흘림기둥에 기대서서》를 청소년용으로 새롭게 구성한 책입니다. 1994년 첫 출간한 이래 독자들의 사랑을 꾸준히 받아 온 《무량수전 배흘림기둥에 기대서서》를 바탕으로, 청소년이 읽으면 좋을 만한 글을 더 추려서 전4권 시리즈로 펴냈습니다.

혜곡 최순우 선생은 일찍이 국립중앙박물관장을 지내며 우리 문화재를 지키고 보존하는 데 앞장선 분입니다. 또한 미술평론가로서 건축 · 회화 · 공예 · 도자기 등 한국미술의 전 영역에 걸쳐 수많은 귀중한 글을 남겼습니다.

최순우 선생의 글에는 우리의 자연과 미술 그리고 문화유산에 대한 깊은 애정이 깃들어 있습니다. 술술 읽히면서도 섬세한 표현이 살아 있는 유려한 문체로 우리 것의 아름다움을 예찬합니다. 글을 읽다 보면 아름다움의 본질을 명쾌하게 짚어 내는 혜안에 놀라며 절로 고개를 끄덕이게 되고, '어떻게 이런 표현을 쓸 수 있을까' 감탄하며 무심히 지나쳤던 작은 것들에 자연스레 눈길을 주게 됩니다. 그것이 최순우 선생의 글이 지닌 은근하면서도 폐부 속 깊숙이 감동시키는 힘이지요.

이 시리즈는 우리 문화유산을 4개의 주제로 분류하여 각 한 권씩으로 엮었습니다. 1권 〈한국의 멋과 미〉를 시작으로 2권 〈한국의 건축〉, 3권 〈한국의 회화〉, 4권 〈한국의 공예와 도자기〉로 이어집니다. 이 책 〈한국의 공예와 도자기〉는 네 개의 장으로 이루어져 있습니다. 1장 공예와 토기에서는 우리 조상들의 솜씨와 세련된 안목을 엿볼 수 있습니다. 그리고 2장부터 4장까지는 한국미의 대표격인 청자와 백자의 유려한 공예미를 감상할 수 있습니다.

최순우 선생은 지배층이 향유했던 틀에 박힌 문화가 아닌, 삶의 희로애락이 담긴 민초들의 생기 넘치는 문화에서 한국미의 원천을 찾았습니다. 이름 없는 도공의 고단한 삶에서 피어난 예술혼. 그것이 있었기에 우리의 문화유산이 면면히 이어져 내려온 것이라 말하고 있지요.

살아생전 '우리 것의 아름다움'을 추구하고 널리 알리는 데에 온 열정을 쏟았던 혜곡 최순우 선생. 그의 주옥같은 글을 통해 청소년들이 우리의 미술과 문화유산에 자부심과 긍지를 갖길 바랍니다.

학고재 편집부

한국의 분청사기

한국의 백자

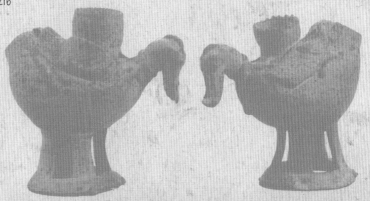

한국의
공예와 토기

금관총 금관 및 금제 관식, 신라시대, 높이 44.4cm, 지름 19cm, 국보 제87호, 국립경주박물관 소장

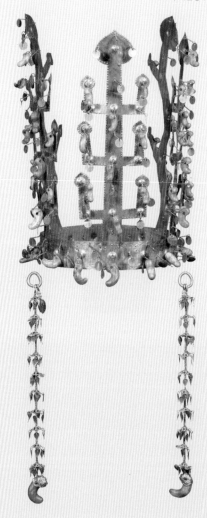

이것을 바라보고 있으면 각 부분의 높고 얕기와
크고 작기, 그리고 굵고 가늘기의 비례가 매우 적정하다는
것을 알 수 있고 이렇게 이루어진 전체적인 조형효과가
매우 세련되어 있다는 것을 느낄 것이다.

황금 보관*

　한국 사람과 중국 사람이 인류학적으로 원래 본바탕이 다른 종
족인 것처럼 한국미술에 나타난 사상적인 배경이나 조형의 아름
다움 속에는 한국 사람들만이 이어 온 본바탕 문화에서 오는 독
자적인 의장 작품들이 적지 않다. 이러한 유물 중에서 우리나라
미술사의 초기를 장식하는 보물의 하나인 삼국시대 신라의 황금
보관은 가장 뚜렷한 존재라고 할 것이다. 왜정 총독정치 초기에
한국의 미술사나 고고학은 일본인 학자들에 의하여 독점적으로
개척되었고, 따라서 신라의 황금 보관들도 그들의 손에 발굴되었

*황금 보관의 정식 명칭은 금관총 금관 및 금제 관식이다.

으며, 황금빛 찬란한 신라 고분의 이러한 장신구들은 한때 세계 동양학계에서 비상한 관심을 모았다. 넓고 얇은 금판자를 단순하게 오려 금실로 꼬아 맨 이 황금 보관의 기법은 매우 소박하고 간단한 것처럼 생각되지만 이것을 바라보고 있으면 각 부분의 높고 얕기와 크고 작기 그리고 굵고 가늘기의 비례가 매우 적정하다는 것을 알 수 있고 이렇게 이루어진 전체적인 조형효과가 매우 세련되어 있다는 것을 느낄 것이다. 즉 끈덕진 욕심이나 지나친 잔재주를 부림이 없이 매우 세련된 조화미와 보관으로서의 위엄을 충분히 갖추었다고 하겠다.

자세히 살펴보면 이 보관은 머리 위에 얹히는 넓은 테두리를 바탕으로 해서 그 둘레에 나뭇가지 모양으로 오려 세운 '출⿲'자 모양과 사슴뿔 모양의 장식 다섯 개를 둘러 세운 것이 기본을 이루는 뼈대임을 알 수 있다.

이 장식들의 표면에는 얇은 금판자를 콩짜개만 한 크기의 정원완전히 동그란 동그라미으로 오려 금실로 무수하게 꼬아 달아서 조그만 진동에도 흔들리게 하여 마치 별빛처럼 반짝이는 황금빛의 효과를 노렸고, 그 사이사이의 요소에는 비취옥으로 만든 곡옥을 금실로 꼬아 달아 황금빛 사이로 일렁이는 푸른 비취의 신선한 색채 효과를 거두도록 마련했다.

보관 테두리 양편 귓전 위로는 한 줄씩의 금사슬 장식이 드리워져서 양 어깨 위에 얹히도록 되어 있고, 이 금사슬 장식의 끝에는 특별히 빛이 고운 비취옥 속돌로 만든 곡옥을 하나씩 달았으며, 사슬에는 심엽형_{하트 모양}의 작은 금장식을 층층이 꼬아 달아서 진동하는 금빛 효과를 거두고 있다. 보관의 이러한 기본형은 외관에 해당하는 것이며, 그 안에 감투처럼 생긴 내관이 있고, 그 위에 새의 날개 모양으로 된 긴 관익 두 개가 꽂혀 있다. 이 날개 모양은 당초문을 투각해서 비교적 잔손이 많이 간 부분이며, 두 날개는 외관에 꼬아 단 것 같은 작은 금장식을 무수히 장식했다.

이러한 보관의 양식은 아직까지 중국에서 발견된 예가 없으며 일부 일본의 고분에서 이러한 양식을 갖춘 도금한 동제 보관이 발견된 예들이 있으나, 이것이 신라 문화의 감화를 받은 지방에 남겨진 유물임은 두말할 것도 없다. 이렇게 독특한 신라 보관 양식의 본고장이 어디일까 하는 문제는 그동안 고고학의 발전에 따라 점차로 그 의문이 풀리게 되었다. 즉 한국 민족의 본바탕인 동북아시아 계통의 여러 족속들, 예를 들면 시베리아나 중앙아시아 계통의 족속들이 남긴 고대 유물 중에 신라의 금관을 방불케 하는 것들이 있어서 주목을 끌었다.

즉 신라의 보관은 나무나 사슴을 상징화 또는 도식화하여 나뭇가지 모양과 사슴뿔만으로 단순화했지만, 그들의 보관은 금판자나 은판자로 사실적인 나무와 사실적인 사슴을 오려서 장식한 것으로 그 근본 배경이 같음을 가려내게 된 것이다. 특히 시베리아의 보관은 무속과 관계가 있는 유물로서, 우리나라에 면면히 이어져 오늘에도 살아 있는 샤머니즘을 생각할 때 우리의 본바탕 문화를 지닌 보관의 정신적 배경에 대해 밝혀 봐야 할 점이 많다.

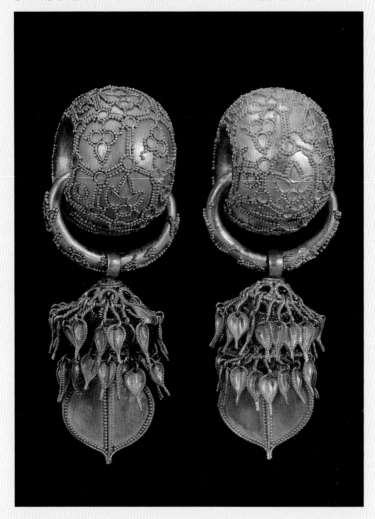

신라 금귀걸이들을 모아 놓고 바라보고 있으면
마치 고대광실 넓은 대청 위에서 풍경 소리 들으며
앳된 여인의 핑크빛 두 볼 위에 간들거렸을 아기자기한
귀걸이들의 지체가 아물아물 보이는 듯싶다.

경주 부부총 금귀걸이

　고대의 금귀걸이 하면 고고학자들은 우선 신라의 금귀걸이를 연상할 만큼 이것은 신라 금속공예 미술을 특징짓는 존재의 하나로서 세계 고고학계에 널리 알려져 있다. 이 신라 금귀걸이의 시원양식을 따져 보면 신라 강토에서 가까웠던 평양의 낙랑고분에서 발견되는 이당귀고리에 달린 구슬양식에서 비롯된 것임과, 당초에는 매우 간소했던 그 의장이 시대가 바뀌면서 점진적으로 다양하게 발전하여 신라 귀걸이 양식이 된 것을 알 수 있다.

　즉 한국 고대의 귀걸이 양식은 중국 한나라의 식민지로 자리잡았던 낙랑을 한국반도에서 몰아낸 4세기 무렵 고구려를 거쳐

신라에 들어왔고, 신라가 이것을 받아들인 후 당시 금 산국으로서 풍부한 황금을 생산하던 신라의 귀족사회와 왕가에서 황금제 장신구가 크게 유행하는 기운에 따라서 다양한 의장과 세련된 공기재지 있는 기술를 발휘하게 되었다.

원래 신라의 귀걸이는 태환식과 세환식 두 종류로 나뉘어 발달하여 왔는데 굵은 고리로 된 것을 태환식, 가는 고리로 된 것을 세환식이라고 부른다. 이 고리에 금사슬을 늘이고 금 화롱구를 달았으며 그 아래에는 하트형 장식이나 나무 열매 또는 버들잎 모양의 금장식을 달았고, 때로는 화롱구에 하늘색·초록색 같은 유리구슬을 박아서 그 아롱진 아름다움이 먼 신라 귀족사회의 꿈을 속삭여 주는 듯도 싶다.

이 금귀걸이는 바로 이러한 태환식 귀걸이 중에서도 걸작이라고 할 만한 대표적인 작품이며, 드리워진 장식에는 상하 2단으로 마련된 주반이 있고 이 주반 둘레에 작은 심엽형 장식들을 무수히 꼬아 달았고, 맨 밑에는 하트형의 큰 장식 하나를 달아서 전체의 비율을 매우 적정하게 해 주었다. 굵은 고리에는 금싸라기로 육각형의 구간을 연속해서 만들고 그 육각형의 구간 안에는 초엽무늬를 역시 금싸라기로 장식했고, 가는 고리에는 초엽무늬를, 그 아래 드리운 장식들에는 금실과 금싸라기로 변두리를 장

식해서 그 찬란함이 다른 금귀걸이에 비할 수 없을 만하다.

금싸라기와 금실로 금제공예품을 이처럼 장식하는 기법은 그리스의 고대 금제공예품에서 그 예를 볼 수 있는데, 이러한 기법이 중국을 통해서 동해 바닷가 신라에까지 영향을 끼친 것이다. 그 증거로 들 수 있는 유물은 1세기 무렵에 만들어진 낙랑시대 금제 혁대(석암리 고분 발견)로 전형적인 이 기법이 쓰였으며, 당나라 시대의 금귀걸이나 금제장신구 종류에도 이 기법이 나타나 있다. 이러한 기법을 '누금세공'이라고 부른다.

어쨌든 중국 한나라 시대의 간고한 이당양식을 받아들여서 신라 사람들은 이처럼 다양하고 아름다운 양식으로 세련시켰고, 여기에 나타난 신라인들의 창의 있는 표현애는 후대 한국 장신구에 끼친 연원적인 영향이 컸을 뿐 아니라, 같은 시대의 이웃 나라 일본 귀걸이의 유물품을 보고 있으면 당시 신라 문화권 내에 들어 있던 일본 문화의 양상을 보는 듯도 싶다.

귀걸이라고 하면 모두 서구풍의 신식 장신구인 줄로 잘못 생각하는 사람들이 있을 것이다. 그러나 귀걸이는 대한제국 말·일제 강점기 초까지도 함경도나 평안도의 시골에서 실용하는 예가 많았음을 그 무렵의 민속을 조사한 사진 자료로도 분명히 알 수 있을뿐더러, 이미 삼국시대의 고구려·백제·신라 때부터 우리 민

족의 귀걸이 장식은 깊은 연원이 이루어져 있었다. 더구나 삼국 시대 신라의 금귀걸이는 그 양식이 다양하고 그 금공기술이 원숙 해서 지금도 보는 눈을 놀라게 할 때가 가끔 있다. 이 크고 작은 신라 금귀걸이들을 모아 놓고 바라보고 있으면 마치 고대광실 넓 은 대청 위에서 풍경 소리 들으며 앳된 여인의 핑크빛 두 볼 위에 간들거렸을 아기자기한 귀걸이들의 지체가 아물아물 보이는 듯 싶다.

이 귀걸이들은 천삼백 년의 긴 잠 속에 잠긴 채 신라인들의 무 덤 속에 들어 있었으며 모두 얼굴 양 옆 두 귀의 언저리에 놓여 있었다. 이것으로 보면 죽어 간 사람을 생시와 같이 성장시켰음 을 짐작할 수가 있고, 때로는 한 사람이 두 쌍 이상의 귀걸이를 걸고 있거나 남자의 시체에서도 귀걸이가 발견되는 예가 적지 않 았다. 이것은 요사이 남자들의 체통으로 생각한다면 분명히 쑥스 러운 일의 하나에 틀림이 없으나, 그때의 신라 귀인들은 남자라 도 굵직하고 탐스러운 황금귀걸이를 걸고 신라 서울의 큰 거리를 활보했던 것이 아닌가 한다.

이러한 신라 금귀걸이는 그 당시 중국에서도 따를 수 없을 만 큼 발달했으며 다양하고 특이한 양식을 지니고 있었다. 이것은 동해 바다를 건너 일본의 고대인들을 자극했는데, 그 증거로써

신라 귀걸이의 아류라고 볼 수 있는 귀걸이들이 일본 고분 시대
의 무덤에서도 가끔 발견되는 것이다.

상원사 동종, 통일신라시대, 높이 1.67m, 입지름 91cm, 국보 제36호, 강원 평창 상원사

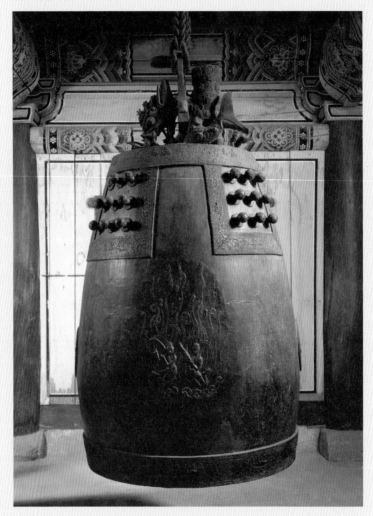

신라의 종들은 고대 한국미술사에 나타난
비상한 아름다움으로, 그 주금술과 조형미 그리고 마치 영겁의
소리에도 비길 수 있는 아름다운 종소리가 국제 수준에
오른 세계 명종의 하나로서 그 명성을 떨치고 있다.

상원사 동종

어느 해 겨울 눈이 강산처럼 쌓인 달 밝은 하룻밤을 오대산 상
원사에서 지낸 일이 있다. 새소리 물소리도 그치고 바람도 일지
않는 한밤 내내 나는 산 소리도 바람 소리도 아닌 고요의 소리에
귓전을 씻으면서 새벽 종소리를 기다렸다. 웅장한 소리 같으면서
도 맑고 고운 첫 울림이 오대산 깊은 골짜기와 숲 속의 적막을 깨
뜨리자 길고 긴 여운이 뒤를 이었다. 어찌 생각하면 슬픈 것 같
기도 하고 어찌 생각하면 간절한 마음 같기도 한 몹시도 고운 소
리였다. 이렇게 청정한 종소리를 아침저녁으로 들으면서 이 절의
스님들은 선禪의 아름다움과 즐거움을 가다듬고 또 어지러워지려

는 마음속을 씻어 내는지도 모른다.

신라 725년_{성덕왕 24}, 신라의 지혜와 아름다움을 모아 이룬 이 종은 지금 남아 있는 우리나라 종 중에서 조형적으로 가장 아름답고 가장 오래된 종이다. 높이가 1.67m이니 한국 남자 보통 키의 한 길이나 되는 큰 종이며, 종의 어깨부터 종구_{종의 아가리}에 이르는 종신의 긴 곡선은 은근스러우면서도 전아한 기품을 보이고 있어서 소위 한국적인 선의 아름다운 기조를 보여 주고 있다.

웅건한 조각으로 된 용틀임으로 종의 꼭지를 삼았으며 이 꼭지에 이어서 용뉴_{종의 가장 윗부분에 꾸민 용 모양 장식}라고 불리는 적정한 비례의 파이프 형 장식이 세워져 있어서 중국이나 일본 종에서 볼 수 없는 특이한 의장을 나타내었다. 또 종의 어깨와 종구에는 비천의 보상화문을 부조한 견대_{종 어깨 부분에 둘러진 무늬 띠}와 하대_{종구에 둘러진 무늬 띠}가 있고, 9개씩의 도드라진 종유를 테 두른 네 군데의 유곽_{범종 윗부분의 네 곳에 있는 네모난 테}에도 같은 부조로 된 대문_{띠 무늬}이 장식되어 있다. 종신의 중심부에는 어긋매껴서 주악비천상과 연화문으로 된 당좌를 두 군데씩 부조했는데, 당좌는 종을 울릴 때 당목_{절에서 종이나 징을 치는 나무 막대}으로 치는 장소로 마련된 것이다.

이러한 한국 신라 종의 양식은 물론 중국의 은주고동기_{殷周古銅器, 은나라와 주나라 시대 때 만든 청동기}에 그 연원을 두고 있지만, 현재까지 알려

진 바에 따르면 이렇게 특이한 종 양식은 오로지 한국에만 있을 뿐이어서 학자들은 이 종을 '한국종'이라는 학명으로 부르고 있다. 어쨌든 이 상원사 동종을 비롯해서 신라의 종들은 고대 한국 미술사에 나타난 비상한 아름다움으로, 그 주금술과 조형미 그리고 마치 영겁의 소리에도 비길 수 있는 아름다운 종소리가 국제 수준에 오른 세계 명종의 하나로서 그 명성을 떨치고 있다.

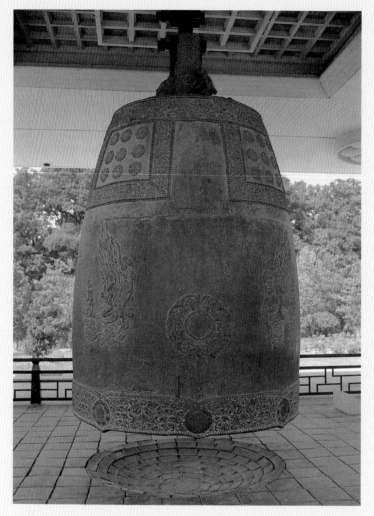

구대, 견대, 유곽의 주련을 풍려한 보상화문으로
장식하고 사면의 유곽 안에는 각 아홉 개씩의
연화문 종유를 넣고 유곽 아래 종체엔 나부끼는 듯
아름다운 곡선으로 비천상이 양각되어 있다.

성덕대왕신종

이 종은 불교가 가장 번성하던 통일신라시대의 작품으로 이 시대 우리나라 대표 종인 오대산 상원사 동종 및 이번 전란(한국전쟁)에 소실된 설악산 발견 정원貞元. 당나라 덕종(785~805) 때의 연호 20년명신라범종선림원지출토신라범종과 더불어 가장 확실하고 가장 아름다운 일련의 작품으로서 국보 중의 국보라고 할 수 있다. 당대의 종으로 오늘날 실존하고 있는 예는 희귀하여 일본에 가 있는 에치젠조구진자越前常宮神社 종과 우사하치만구宇佐八幡宮 종 등 기타 사례가 있으나 모두 연대도 뒤지고 기술이나 표현도 훨씬 쇠퇴하여 이 성덕대왕신종과는 도저히 견줄 수 없다.

이 종은 지금 국립경주박물관 본관에 진열되어 있으며 명문에 의하면 신라 제25대 경덕대왕이 그 선고인 성덕왕을 위하여 황동 20만 근을 들여 주조하려던 것을 이루지 못하고 돌아가매, 다시 혜공왕이 유명을 받들어 771년_{혜공왕 7}에 완성하였으며 성덕대왕을 위하여 세워진 봉덕사에 두었던 연유로 봉덕사종이라고도 한다. 구경이 7척 5촌_{약 2.3m}이나 되는 대종으로 왕고의 중국이나 일본에서도 유례를 찾아볼 수 없는 특이한 양식을 갖춘 명종이다.

종구는 부드러운 팔릉형_{종구와 연결된 무늬 띠 부분에 이뤄진 8개의 곡선 모서리}을 이루고 있으며 구대_{범종의 표면 밑부분에 띠처럼 두른 무늬}, 견대, 유곽의 주련_{둘레의 가장자리}을 풍려한 보상화문으로 장식하고 사면의 유곽 안에는 각 아홉 개씩의 연화문 종유를 넣고 유곽 아래 종체엔 나부끼는 듯 아름다운 곡선으로 비천상이 양각되어 있다. 화려하면서도 박력 있는 용통_{종의 음향을 조절하는 음관}과 용뉴 등 모두가 세련되어 이 종 전체를 온아하게 조화시키고 있다.

같은 시기의 당나라나 일본의 밀축_{密築}, 헤이안_{平安}시대*의 종들은 끈 모양의 선으로 종체를 묶은 것 같은 공통된 양식을 지니고 있었으나, 이 종은 그러한 양식을 벗어나

헤이안 平安 시대
794~1185년의 시기로 794년 나라에서 헤이안쿄로 천도하여 정치·문화의 중심을 형성한 시기이다.

우수한 창의로써 한국적인 양식을 완성해서 고려시대와 조선시대로 전승된, 소위 '한국종'이란 학명과 전통을 대표하는 명작으로 남겨진 것이다.

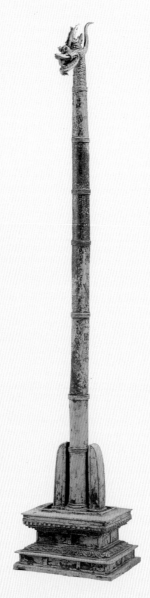

금동 용두보당
고려시대
높이 73.8cm
국보 제136호
삼성미술관 리움 소장

부릅뜬 눈매에서 두려운 용이라기보다는 착한 용으로
느껴졌고, 전지전능의 용이 아니라 산전수전 다 겪은
익살스럽고 가난한 선생님 같은 용이라는 느낌이 든 것이다.

금동 용두보당

어릴 때 북어 눈깔을 빼먹으면서 나는 북어의 얼굴을 유심히 들여다보고 그때마다 북어의 해쓱은 얼굴이 울고 있다고 생각했다. 그러한 생각은 굴비의 얼굴에서도 느끼긴 했지만 북어의 얼굴에서 받은 우는 얼굴의 메마른 인상은 나이 먹은 오늘에 이르기까지 내 망막과 심장 속에 아로새겨져 있어서, 내 나름의 슬픔인지 한국 사람 공통의 슬픔인지 분간할 수 없는 '우는 얼굴의 영상'으로서 내 생애에 걸쳐 잠재해 온 듯이 느껴진다.

이번에 뜻밖에 청동으로 새겨진 한국 용의 얼굴을 바라보면서 나는 즉각적으로 이 용이 울고 있는 것인가를 살펴보는 느낌

이 되었고, 이어서 아마도 이 용은 한국 사람들의 여망을 한몸에 안고 울고 웃는 것이 아닌가 싶은 생각을 하게 되었다. 거드름을 피운 입수염과 콧등에 돋아난 뿔, 그리고 부릅뜬 눈매에서 두려운 용이라기보다는 착한 용으로 느껴졌고, 전지전능의 용이 아니라 산전수전 다 겪은 익살스럽고 가난한 선생님 같은 용이라는 느낌이 든 것이다.

말하자면 '한국 사람들의 소망과 애환을 익살스럽게 가누어 주는 한국 사람의 용이 그럴테지' 하는 턱없는 생각을 해본 것이다. 그림에 나타나는 범의 얼굴도 그 나라 사람들의 심상이 반영되어 있어서 한국 범의 그림이 그리도 익살스럽고 두렵지 않아 보이듯이 한국 사람이 새겨 낸 용도 그러하다는 말이 된다.

이 용의 얼굴은 용두보당이라고 이름 지어진 불교 공예품의 머리 부분에 해당하는 것으로, 이중 기단 위에 긴 장대를 세우고 장대 끝을 이 용의 머리로 삼은 것이다. 불교 공양 양식에 쓰이던 의구의 하나로 만들어진 까닭에 까다로운 격식을 갖추어야 했고, 따라서 이러한 유물은 또 어디에고 남아 있어야 할 것이지만 지금까지 발견된 것은 오직 이것 하나밖에 없다. 다만 국립박물관에 있는 청동거울에 새겨진 그림 중에서 이러한 용두보당의 예를 유일하게 볼 수 있었다. 원래는 황금으로 도금을 해서 찬란한

얼굴이었겠지만, 지금은 거의 금이 벗겨지고 연초록빛 아름다운
동록이 나서 이 용두의 아름다움을 한층 돋우어 준다.

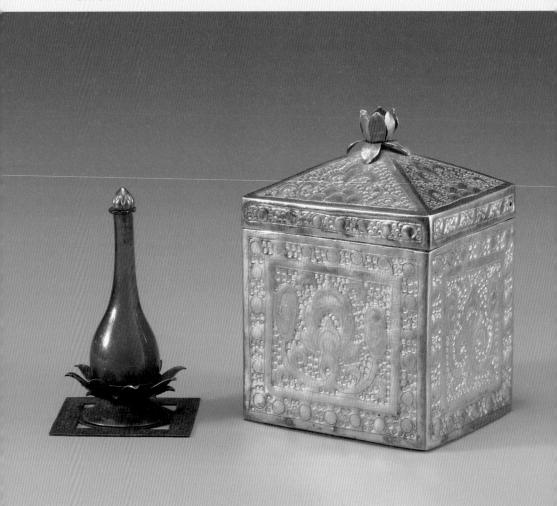

호사스럽고 다양해야만 정성이 들었다거나
또 아름답다는 속된 솜씨가 아니라
목욕재계하고 기도하면서 만든 청순한 아름다움이
이것을 지배하고 있다는 말이 될 수도 있다.

익산 왕궁리 오층석탑 사리장엄구

불타에 바치는 찬양이 사무치고 맺혀서 이루어진 사리장치, 말하자면 석가모니의 분신을 모시기 위한 불도들의 온갖 정성이 응결된 거룩한 조형이 바로 사리장치가 지닌 아름다움이며 또 눈으로 느끼는 찬가와도 같은 아름다움이라고 할 수 있다.

1965년 섣달 전라북도 익산군 왕궁리에 있는 백제식 오층석탑을 중수할 때 탑 기단부 사리공에서 발견된 이 사리합과 사리병은 그때 함께 나온 순금제《금강경 金剛經》책과 함께 세상을 놀랜, 우리 민족이 지닌 제1급 문화재 중의 하나라고 할 수 있다. 사리병은 은으로 만든 사방좌 위에 연결된 앙련 연꽃이 위로 향한 것처럼 그린 모

^양 사리병좌 위에 놓이게 마련되어 있고, 고운 초록색 유리로 만든 사리병의 날씬한 긴 목에는 순금으로 만든 연꽃 봉오리 모양의 마개가 꽂혀 있어서 각 부 비례의 적정한 눈맛이 이만저만 세련된 것이 아님을 알 수 있다.

이 사리병좌는 순금제의 방합 안에 모시어졌고, 이 사리합은 찬연한 금색을 내고 있어서 초록색 · 은색 · 황금색 등 색상의 조화가 주는 효과가 매우 인상적이다. 방합의 사면과 네모 지붕 모양의 뚜껑 표면에는 빈틈이 없다. 크고 작은 원권문_{고리점무늬}을 찍어서 장식하고, 합의 사면 중심부에는 초문과 불교적인 화염문_{불꽃 무늬}이 혼성된 좌우 대칭적인 화문이 찍혀 있어서 이 무늬가 지니는 고격이 보통이 아님을 말해 준다.

삼국시대 이래로 우리나라 불교의 사리장치에 나타난 공예가 매우 세련되었음은 다른 여러 예를 보아 알 수 있으나 익산 왕궁리 석탑 사리장치처럼 조형의 기본 의장이 별격으로 세련된 작품은 없었다고 할 수 있다. 기교적으로 보나 장식의장으로 보나 이렇게 간고하면서도 고도의 세련을 보인 예는 참 드물다.

초록색 유리 사리병은 불과 아기들의 새끼손가락 정도의 크기이면서도 바라보고 있으면 고려청자의 큰 장경병_{목이 긴 병}이 지닌 맵시와 아름다움을 모두 갖추고 있어서, 이것이 이렇게 작은 물

건이라는 생각을 잊게 해 준다. 말하자면 꼭 필요한 기교와 장식만이 집약되어서 간결하게 처리되어 있는 점으로 이 사리장치가 지니는 공예미의 본성을 높이 평가할 수 있다. 따라서 그 본성은 단순미에 장점을 둔 우리 공예 전통의 본궤도 위에 서 있음을 알 수 있다. 호사스럽고 다양해야만 정성이 들었다거나 또 아름답다는 속된 솜씨가 아니라 목욕재계하고 기도하면서 만든 청순한 아름다움이 이것을 지배하고 있다는 말이 될 수도 있다.

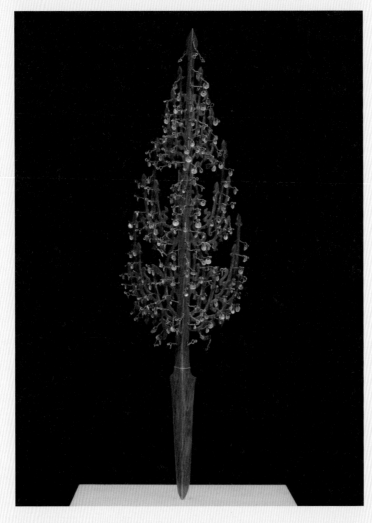

전체의 높이가 불과 18cm의 조그마한
관장식이지만 만든 솜씨의 세련된 품이라든지
격식이 지닌 뜻의 깊이를 헤아려 보면
이루 말할 수 없이 고마운 보물이라는 생각이 든다.

은제 도금 수형장식구

경상북도 칠곡에 있는 송림사 옛터에는 근세의 초라한 법당 한 채가 남아 있지만 원래 신라시대에는 어엿한 명찰이었던 듯 절 안 마당에는 기울어져 가는 오층전탑 하나가 서 있다. 1959년 4월 이 탑을 중수하기 위해서 헐어 내렸을 때 황금빛 찬란한 보가형賣駕形 사리 장치 한 벌과 함께 아름다운 나무 모양의 금은 관장식 하나가 그 속에서 발견되어 세상 사람들을 놀라게 하였다.

이 나무 모양의 장식은 두꺼운 은판때기를 투각해서 대생수지형한 마디에 잎이 두 개씩 마주 달려 있고 줄기와 가지가 아래로 늘어지는 모양의 날씬하고도 아리따운 나무 한 그루를 만들고 그 나뭇가지마다 무수한 작은

하트형의 장식을 금실로 꿰어 달아서 조금만 진동해도 이 무수한 장식들이 마치 사시나무 떨듯 반짝이도록 마련되어 있었다. 나뭇가지의 끝은 모두 보주형_{위가 뾰족하고 좌우 양쪽과 위에 불꽃 모양의 장식을 단 구슬}으로 예쁘게 마무르고 전체에 도금색이 찬란해서 흔들릴 때마다 신비로운 아름다움이 우선 사람의 마음에 감명을 주었던 것이다.

당시 불교도들이 이것을 '보리수'라고 불렀던 것은 그들 나름대로 그렇게 생각할 만한 연유가 있었던 것이 사실이다. 그러나 사리 장치에 포함된 여러 가지 보물들과 함께 이것을 자세히 관찰해 보면 반드시 그 속에 불교적인 유물만 들어 있는 것은 아닐뿐더러, 이러한 관장식 모양과 비슷한 대생수지형 장식은 삼국시대의 신라금관과 백제시대의 금동 관장식 등에서 볼 수 있는 의장과 일맥상통하는 것임을 알게 된다.

전체의 높이가 불과 18㎝의 조그마한 관장식이지만 만든 솜씨의 세련된 품이라든지 격식이 지닌 뜻의 깊이를 헤아려 보면 이루 말할 수 없이 고마운 보물이라는 생각이 든다. 이것이 만들어진 시대는 대체로 통일신라시대의 전성기라고 짐작이 되지만 삼국시대 이래의 오랜 전통, 특히 동북아시아족 고유의 문화라고 볼 수 있는 관모의 특유한 장식의장을 이 관장식이 전승하고 있음을 되새겨 본다면, 한국 고대인들이 키우고 닦아 온 한국 고유

의 아름다움의 한 가락이 이 관장식에 담뿍 스며서 아직도 살아

움직이는구나 싶을 때가 있다.

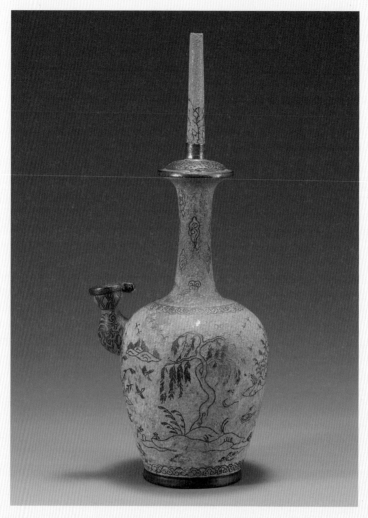

청동 바탕에 은실로 호수 언저리의 한가로운
자연정취를 새겨 놓은 보기 드문 가작으로,
지금은 녹이 나서 연두색으로 변색한 바탕에 수놓아진 은색의
산뜻한 색채 조화가 우선 사람의 눈을 놀라게 한다.

청동 은입사 포류수금문 정병

　'맵자하다'는 말이 에누리 없이 그대로 쓰여서 조금도 과장이 없다고 한다면 아마 이러한 고려 청동 정병목이 긴 형태의 물병이 지니는 날씬하고 세련된 매무새 같은 것이 그 좋은 예가 될 것이다. 정병은 원래 불교를 따라 중국에 들어온 '쿤디카kundika'라는 이름의 불기부처에게 올릴 밥을 담는 놋그릇에서 비롯된 것이며, 이것이 한국에 들어온 후 고려시대에 그 세련의 절정을 보였다고 할 수 있다. 고려시대에는 동제 정병뿐만 아니라 청자 정병도 유행해서 그 형태의 아름다움이 중국 정병이나·인도 정병에 비할 수 없을 만큼 세련되었으며 청동제 정병에는 은입사, 청자 정병에는 상감 같은

특이한 장식기법을 써서 그 형체의 아름다움에 곁들인 무늬의 효과가 한층 아취를 더해 주었다.

이 정병은 바로 청동 바탕에 은실로 호수 언저리의 한가로운 자연정취를 새겨 놓은 보기 드문 가작으로, 지금은 녹이 나서 연두색으로 변색한 바탕에 수놓아진 은색의 산뜻한 색채 조화가 우선 사람의 눈을 놀라게 한다. 수양버들 긴 가지들이 산들바람에 나부끼는 늪가에는 갈대숲이 듬성듬성 우거지고 물 위에는 한가로이 떠 있는 산오리들, 하늘에는 늪으로 날아들고 날아가는 기러기 떼와 오리들이 동양화다운 포치로 아취 있게 새겨져 있다. 수양버들 밑으로는 노를 젓는 삿갓 쓴 인물이 두어 사람, 하늘 저쪽에는 마치 구름처럼 보이는 먼 산이 있고, 손잡이가 되는 병목에는 구름무늬를 듬성듬성 장식했다.

곧바로 세워진 긴 부리는 물을 따르는 귀때이고 병 어깨에 붙은 마개 달린 병 입은 물을 넣게 마련된 것이다. 이 병 입에 달린 마개는 역시 은으로 투각한 유려한 당초문을 덮어서 장식했으며, 손잡이 위에 마디처럼 붙어 있는 부분 위에도 역시 아름다운 당초문을 은으로 투각해서 씌웠다.

은입사라는 것은 청동제의 그릇 표면에 무늬나 그림을 새기고, 새겨진 홈 속에 은실을 두드려 메워서 은색 무늬를 이루도록 고

안된 기법이다. 이것은 마치 나전칠기에 자개를 오려서 박는다
든가 또는 청자에 백토나 자토_{도자기의 원료로 쓰는 진흙}로 무늬를 새겨 넣
는 기법과 함께 '상감기법'이라고 불리는 공예장식의 일종이다.
이러한 은입사기법은 이미 먼 옛날 중국 전국시대에 시작된 기교
이지만, 한국에서는 고려시대의 불기 등속에 그러한 작품이 적지
않고 따라서 우리나라의 은입사기술은 고려시대에 최고로 세련
되어서 청자상감의 발생에 자극을 준 것으로 보인다.

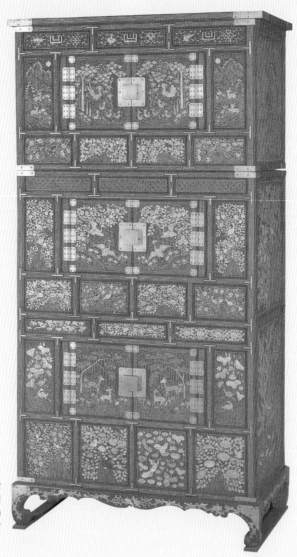

나전 주칠 삼층장
조선시대
높이 151.6cm
이화여자대학교박물관 소장

동심적이고 치기만만한 자개 무늬들이 보여 주는
화려하고 어리광스러운 표정들도 말하자면 이 세련된
약과장식으로 감싸여 한층 자신을 얻었는지도 모른다.

나전 주칠 삼층장

조선시대의 나전칠기들이 멋지다는 것은 얼른 보면 수다스럽
고 화려한 그 장식의장 속에도 우리의 조촐한 생활감정이 어려
통일과 조화의 아름다움이 근사하게 틀 잡혀 있기 때문이다. 아
롱지는 자개 빛의 변화 있는 고움, 그리고 여기에 곁들인 은빛보
다 더 은은한 백통장식의 매력은 아마도 조선인들의 담담한 꿈같
은 것이었다고 생각한다.

조선의 나전칠기, 그중에서도 자개장의 장식 쇠붙이들은 거의
모두가 이러한 백통장식으로 되어 있다. 자개 빛깔이 좋고 나쁜
것도 안목 있는 여인들의 눈을 속일 수가 없는 자개장의 평가 기

준이 되어 왔지만, 이 백통색이 맑고 탁한 것도 자개장의 품위를 죽이고 살리는 하나의 조건이 되어 왔다고 할 수 있다. 1년에 한두 번만 손질해도 백통장식은 내내 변함없이 은은한 흰빛을 거울보다 맑게 비추어 준다. 백통장식이 항상 이렇게 맑고 깨끗하게 빛나면 안방 아낙네들의 마음은 늘 자랑스럽고 밝기만 했으리라.

조선시대 장롱의 이러한 백통장식이나 자물쇠붙이가 공예디자인으로서 매우 세련되었다는 것은 물론 기능으로 보나 미적 감각으로 보나 다 지적할 수 있는 일이지만, 그중에서도 근대적인 간소미, 쾌적한 비례의 아름다움으로서 가장 뛰어난 의장은 백통 약과장식_{장롱 문이나 귀퉁이에 박아 넣는 네모진 장식}이라고 하고 싶다. 방형과 구형의 멋진 배열 속에 중앙에 자리 잡은 정방형의 도톰한 자물쇠는 산뜻한 원을 시원스럽게 통어_{거느리고 제어}해서 마치 몬드리안의 그림을 보는 듯한, 오히려 그보다도 간결한 현대적인 구성의 아름다움을 느끼게 해 주는 것이다. 자개 무늬에 나타난 다양성의 통일이라고 할까. 이러한 매듭을 이 약과장식이라는 만만치 않은 존재가 멋지게 가누어 잡은 셈이다. 동심적이고 치기만만한 자개 무늬들이 보여 주는 화려하고 어리광스러운 표정들도 말하자면 이 세련된 약과장식으로 감싸여 한층 자신을 얻었는지도 모른다. 어쨌든 조선시대 자개장이 꾸는 꿈은, 그리고 자개장이 웃

는 웃음은 보통보다 진하고 예사보다 화려한 한국미의 일면이라고 해야겠다.

이러한 자개장들은 물을 것도 없이 그 당시 서민사회와 그다지 연이 있던 것은 아니었다. 대개는 멀리 남해 바닷가 통영 고을 무명 칠공들의 손으로 만들어져서 마바리_{등에 짐을 실은 말} 소바리_{등에 짐을 실은 소}에 실려 꺼덕꺼덕 한양길 천리를 올라와 어느 댁 규수의 혼수용 장롱도 되고 어느 주부의 안방치레로서 깊숙한 곳에 자리를 잡았던 것이다.

자개장에는 보통 흑칠과 함께 내사장 같은 홍칠 자개장도 있어서 그 쓰이는 지체가 달랐고 그 전통이나 역사도 단순하지는 않다. 우리나라 나전칠기의 역사를 더듬어 보면 적어도 고려시대 초기로 거슬러 올라갈 수 있고, 경우에 따라서는 당나라 나전칠기의 예로 미루어 보아 신라시대에 있었을 가능성도 없지 않다.

그러나 신라시대의 자개그릇에 관한 기록이나 실물은 전해 오는 것이 없다. 그 후 고려 1123년_{인종 원년}에 송나라에서 사신으로 왔던 서긍이라는 사람이 쓴《고려도경》이라는 책에 "고려의 나전 칠기 솜씨는 매우 세밀하고 훌륭해서 마땅히 귀하게 여길 만하다"라고 한 기록이 있는 것을 보면, 눈이 높을 대로 높았던 송나라 사신들의 눈에도 놀랄 만큼 훌륭한 칠기가 그때 이미 만들어

져 있었음을 알 수 있다.

이러한 고려시대의 기록을 뒷받침해 주는 뛰어난 고려의 자개
상자, 자개함들이 지금 일본의 국립박물관, 도쿠가와 미술관, 다
이마데라當麻寺, 미국의 보스턴 미술관, 독일의 쾰른동양박물관,
네덜란드의 암스테르담 동양박물관 등 외국에만 남겨져 있다는
사실은 한국 사람 누구에게나 야릇한 심경을 금할 수가 없게 한
다. 고려시대에 중상서中尙署라는 국영 공예품 제작소, 또는 세함조
성도감細函造成都監 같은 나전칠기의 대량 생산기구까지 두고 만들어
낸 고려의 많은 자개그릇들이 오히려 국내에는 하나도 없다는 것
은 무엇을 의미하는 것일까. 뜻 있는 한국 사람이라면 마땅히 가
슴에 손을 얹고 한번씩 생각해 보아야만 할 일이라고 생각한다.

고려시대의 이 나전칠기 기술은 금은입사 동기구리로 만든 그릇들과
함께 급기야 고려청자기의 장식 무늬에 자극을 주어서 세계 도자
기사에 오로지 한 번 있는 고려청자 상감의 기법을 낳게 하였다.
말하자면 썩지 않는 청자상감의 뛰어난 유물들이 조상들의 무덤
속에 묻혀 있다가 호리꾼도굴꾼들의 손으로 햇볕을 보게는 되었지
만, 그 아름답던 고려 자개그릇의 전세품옛날부터 소중히 다루어 전래된 물건.
주로 미술품을 이름은 이제 우리 주인들에겐 하나도 남은 것이 없는 것
이다.

조선시대의 나전칠기가 경상도 통영 고을 같은 곳에 하나의 센터를 이루고 그 전통적인 자개그릇의 아름다움이 명맥을 부지했던 것은 얼마나 다행한 일인지 모른다. 오늘날도 좋건 그르건 한국의 나전칠기는 한국의 명산처럼 알려지고 또 해외로도 그 어중된 물건들이 팔려 나가고 있지만, 우리의 애틋한 조선 자개그릇들을 알뜰히 아끼고 모으는 뜻 있는 어느 여인들의 정성 속에서 한국 자개그릇의 정통적 아름다움을 올바르게 이을 가냘픈 생명이 숨 쉬고 있다고 나는 믿고 있다.

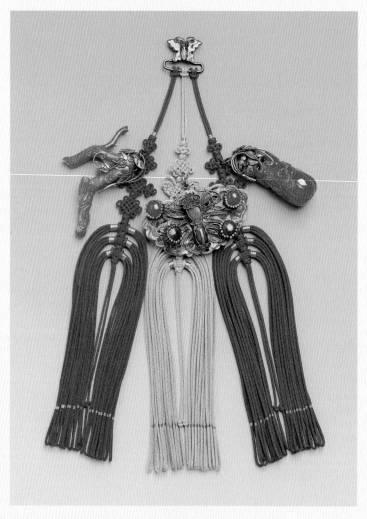

육간대청이라도 좋고 삼간두옥이라도
스스러움이 없는, 말하자면 각기 분수에 맞는 화사와
절도 있는 영광이 시새움도 오만도 없는
부푼 가슴 위에 편하게 자리 잡아 온 것이다.

삼작노리개

이별을 서러워하는 여인이

한양 낭군님 날 다려 가오. 나는 죽네, 나는 죽네, 임자로 하여 나는
죽네.

하고 눈물겨워하면 사내는

네 무엇을 달라느냐. 네 소원을 다 일러라. 노리개치레를 하여 주랴.
은조로롱 금조로롱 산호가지 밀화불수_{밀화로 부처 손같이 만든 패물} 밀화장도

밀화로 만든 은장도 결찰늘 몸에 지니고 다니는 칼이며 삼천주 바둑실을 남산더미

만큼 하여나 주랴.

하지만 여인은,

나는 싫소, 나는 싫소. 아무것도 나는 싫소. 금의옥식도 나는 싫소.

하는 애절한 정경이 경기가요 〈방물가〉 가사에 나와 있다.

　자기가 짓밟은 여인의 순정을 하찮은 돈 따위의 힘으로 덮어

버리려는 사내들의 노리개치레가 집치레·세간치레·의복치레

와 함께 예부터 한국 여인들에게 이만저만 매혹적인 재물이 아니

었음을 말해 주는 것이기도 하다.

　원래 여인들의 상의에 단추 종류를 비롯한 금은보옥의 패물들

을 장식하는 유습은 이미 고려시대에도 유행하고 있었던 모양으

로, 매우 세련된 이러한 고려 패물 종류들이 지금도 고려의 옛

무덤에서 적지 않게 발견되고 있는 것을 보면 한국 노리개의 근

원은 이보다 더 먼 옛날에 비롯되었음을 알 수 있다고 하겠다.

비록 삼작노리개를 비롯하여 격식 차린 조선시대 노리개 양식에

해당하는 고려시대의 유물은 아직 알려진 것이 없지만, 아마 다

른 문물이 그러했듯이 당 · 송 · 원 · 명의 중국 장신구 양식, 특히
원나라 몽고족의 혼례용품과 기타 장신구에서 온 큰 영향이 우리
민족정서 속에 점진적으로 정리 순화되어 한국 삼작노리개 양식
으로 자리 잡혀 온 것이라고 생각된다. 그리고 조선시대 초기에
이르면서 부녀들의 한복양식이 외래풍의 혼탁으로부터 점차로
국풍화되면서 현행 복제의 자리가 잡히고, 따라서 여기에 조화되
는 대 · 중 · 소의 삼작노리개를 비롯한 조선시대 노리개 양식이
확립되었던 것이라고 짐작된다.

　어쨌든 조선시대의 여인들은 귀족이건 서민이건 기녀건 숙녀
건 그 집안 지체에 따라 그리고 처소와 예법에 따라 훈장보다 자
랑스러운 노리개를 가슴에 달고 다소곳이 기품을 가누곤 했던 것
이다. 제각기 가슴에 달린 노리개들은 경우와 처소에 따라 하나
의 예장 구실을 했지만, 그 노리개들의 격조나 취미를 살펴보면
그 집안의 가도나 그 여인의 교양을 가늠할 수 있었던 것은 마치
요새 저고리 적삼에 다는 브로치의 선택이 그 여인의 인품을 드
러내는 경우와 다를 것이 없었는지도 모른다. 상류면 상류대로
밀화불수나 산호가지, 청강석이나 비취삼작 또는 황금투호 같은
화사한 노리개를 자랑삼기도 했고, 서민은 서민대로 수수한 은삼
작에 아롱지는 칠보 무늬의 조촐한 아취를 아껴서 이것이 오히려

소담한 서민사회의 여인풍정을 돋보이게 해 주었던 것이다.

말하자면 조선시대 노리개의 매력은 무슨 권위나 호사에 있는 것만이 아니었는지도 모른다. 다양하고 복잡한 듯하면서도 주제가 통일되어 있고, 화사하고 뽐내는 듯해도 따지고 보면 한국의 어진 젊은 어머니들의 마음처럼 착하고 담담하게 복된 표현이 그 아름다움의 생명이라고 해야겠다. 중국의 장신구처럼 거의 절대라고 할 만큼 정세하게 다룬 표현, 그리고 권위와 완성의 지겨움 같은 것이 우리 노리개에는 없다. 육간대청_{여섯 칸이 되는 넓은 마루}이라도 좋고 삼간두옥_{몇 칸 되지 않은 작은 오막살이집}이라도 스스러움이 없는, 말하자면 각기 분수에 맞는 화사와 절도 있는 영광이 시새움도 오만도 없는 부푼 가슴 위에 편하게 자리 잡아 온 것이다.

단순한 것 같아도 이러한 한국 노리개들을 분류해 보면 그리 간단하지만은 않다. 순금 또는 도금으로 만든 금삼작, 순은 또는 여기에 칠보장식을 수놓은 은삼작, 백옥을 비롯해서 옥 종류로 만든 깔끔한 옥삼작, 주먹만 한 밀화덩이나 산호가지 그리고 청강석이나 옥나비 중 세 가지를 곁들인 호사스러운 대삼작, 청강석·산호·밀화로 만든 불수촌이나 산호가지·밀화덩이·옥나비의 콤비로 된 중삼작, 비취·자만옥·백옥·산호·청강석·밀화를 재료로 나비·호도·동자·가지·호로병·박쥐·투호 등

을 주로 만든 약식의 소삼작 등으로 나누어진다.

　이러한 노리개들을 꼬아 달기 위한 비단끈과 비단술은 연초록 · 자주 · 노랑 · 진홍 · 남색 중에서 몇 가지 색채 또는 단색을 가려서 쓴다. 이것을 꼬아 매는 매듭도 도래매듭 · 납작이매듭 · 나비매듭 · 잠자리매듭 · 생쪽매듭 등이 있다. 술에도 딸기술 · 낙지발술 · 방울술 · 방망이술 등이 있어서 그 표현애와 전통이 이만저만한 깊이가 아님을 알 수 있다.

　여기서 삼작노리개란 말은 세 가지의 노리개를 한 단위로 모아 만든 노리개란 뜻이 된다. 말하자면 그 만든 재료에 따라서 금삼작 · 은삼작 · 옥삼작이라고 구별하기도 하고 그 크기나 격식을 따져 대삼작 · 중삼작 · 소삼작으로 구분하기도 한다. 한편 노리개의 주제를 따라서는 박쥐삼작 · 불수삼작 · 동자삼작 · 장도삼작으로 부르고, 삼작노리개가 세 가지 종류의 주제를 콤비로 해서 표현되었을 때는 동자 · 바늘집 방아다리 · 은삼작이라고 구분하기도 하는 것이다.

혜원 신윤복 〈미인도〉

이러한 삼작노리개 중에 소삼작은 예장이 아닌 경우에도 달 수 있고 평상복에 쉽게 장식할 수 있는 단식 노리개들, 예를 들면 옥장도·은장도 또는 향낭 같은 것도 있어서, 마치 요사이의 브로치나 양장의 액세서리같이 가벼운 단장에 애용되기도 했던 것은 기녀나 소첩으로 보이는 혜원의 〈미인도〉에 나타난 패용 예로써 짐작해 볼 수 있다.

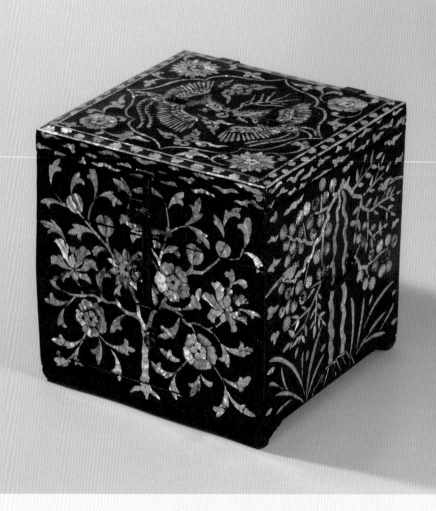

좌우의 소나무 가지와 대나무 가지에서
서로 바라보며 도란거리는 겉부시시한
새 한 쌍이 있어서 따지고 보면 이 풍경은
그들을 위해서 이루어진 것 같기도 하다.

나전 칠 구름·봉황·꽃·새 무늬 빗접

 수다스러운 듯싶어도 단순하고, 화려한 듯 보여도 소박한 동심의 즐거움을 표현한 점이 한국 민속공예의 장식 무늬가 지닌 하나의 장점이라고 할 수 있다. 별 야심 없이 다루어진 무늬들, 특히 조선시대 나전칠기의 좋은 도안들을 보고 있으면 늣늣하고도 희떱고 희떠우면서도 익살스러운 것이 한 가닥의 즐거움을 자아내 준다.

 이 나전 칠 구름·봉황·꽃·새 무늬 빗접의 경우도 언뜻 보면 별것이 아닌 듯싶지만 따지고 보면 여간한 멋과 가락이 스민 것이 아니다. 대나무 가지인가 하고 보면 아닌 것 같기도 하고, 소

나무에 대나무 가지가 돋았는가 하고 보면 대나무 가지와 소나무 가지가 아래위에서 서로 엇갈려서 우연이 아닌 멋가락을 피워 주고 있음을 알 수 있다. 하늘과 좌우 공간에는 낙엽도 같고 뜬구름도 같아 보이는 조각구름들이 드문드문 장식되어 있고, 좌우의 소나무 가지와 대나무 가지에서 서로 바라보며 도란거리는 겉부시시한 새 한 쌍이 있어서 따지고 보면 이 풍경은 그들을 위해서 이루어진 것 같기도 하다.

치기가 있어 보이면서도 조금도 속물스러운 데가 엿보이지 않는 것은 무늬의 구상이나 솜씨에 허욕과 아첨이 없는 까닭이라고 할 수 있고, 이러한 민속공예가 항상 범하기 쉬운 객기를 늘 아슬아슬하게 딛고 넘어가는 조선시대 공예가들의 안목이 새삼스럽게 돋보인다. 진정한 아름다움이란 결코 호화스럽다거나 기교적인 데에 머무르는 것이 아니라는 것을 왕실이나 귀족사회의 수요를 위하여 만들어진 허다한 공예품에서 우리는 역력히 보아 왔다. 물론 그러한 고급 나전칠기의 무늬일수록 기교적으로 능숙하고 또 도안이 매우 세련된 경우가 많다. 그러나 신선한 민족적인 표현감각과 서민적인 생활감정이 맥맥이 스며 있는 공예미의 본질을 찾아보기란 늘 힘들다는 것은 말할 나위도 없다.

신라 토우, 삼국시대, 노래하는 사람(왼), 높이 9.2cm,
비파를 연주하는 사람(오), 높이 12cm, 국립중앙박물관 소장

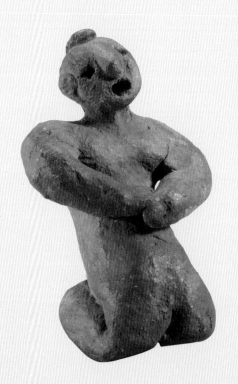
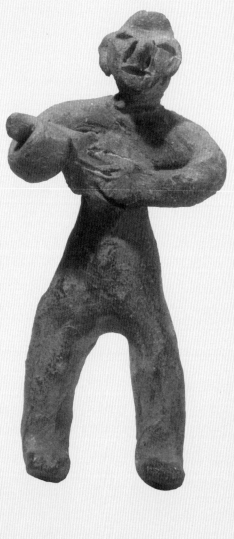

아름다움의 본질적인 면, 말하자면 건강한 아름다움이란
이러한 가식 없는 작업 위에 순수하게 노정된다는 좋은 예를
우리는 이 작은 두 유물에서 역력히 본 것이다.

신라 토우

점토를 떡 주무르듯 주물러서 빚어 만든 소박한 신라시대의 토우들을 보고 있으면 무딘 듯하면서도 재치 있게 다룬 몸체의 자세라든지, 웃는지 우는지 분간하기 어려운 얼굴의 표정에서 우리는 같은 인간들끼리 통할 수 있는 따스한 정과 서글픔을 아울러 느끼게 된다.

언뜻 보기에는 원시미술과도 같은 서투른 표현을 보인 것 같지만, 자세히 따져 보면 표현할 것은 모두 다 표현해 놓은 듯싶을 만큼 실감나는 매력이 느껴진다. 말하자면 훗날 신라인들이 떨친 조형미의 원동력과 그 재질이 이미 이러한 초기적 조소 작품에

나타나 있음을 알 수 있다고 해야겠다.

　서 있는 인물은 분명히 현악기를 안고 흥겹게 연주하는 자세임을 알 수 있으나, 앉은 토우는 두 무릎을 꿇어 세우고 두 손을 마주잡은 폼이 마치 현대의 가수들이 노래 부르는 자세를 연상케 해서 그 벌어진 입과 갸우뚱한 고개가 아울러 실감나는 가수의 모습을 상기시켜 준다. 이 두 토우는 우연하게도 박물관 진열장 안에서 해후한 것이지만 이제까지 마치 한 쌍의 가수와 반주자 관계처럼 인식되기 쉬웠다.

　이러한 신라 토우들 중에는 간혹 독립된 공예 조각적인 의의를 갖춘 작품들도 있으나 이 두 개의 토우와 같은 경우는 어떠한 그릇 위에 장식품의 일부로 붙여졌던 예가 많았고, 따라서 크기와 종류는 이루 말할 수 없으리만큼 다양해서 고대 신라 토기에 나타난 하나의 신비로운 매력처럼 인식되어 왔다. 아름다운 것과 아름답지 못한 것의 차이는 단지 기교로써만 이루어질 수 없다는 사실을 이 소박한 토우들은 웅변으로 설명해 주었고, 아름다움의 본질적인 면, 말하자면 건강한 아름다움이란 이러한 가식 없는 작업 위에 순수하게 노정된다는 좋은 예를 우리는 이 작은 두 유물에서 역력히 본 것이다.

　마구 빚은 흙덩이와 흙타래 그리고 마구 뚫은 두 눈과 입의 표

정에서 고졸의 아름다움과 순정의 매력이 얼마나 욕심 없이 이루어졌는가를 다시금 실증했고, 한국의 아름다움에는 이러한 무심의 아름다움과 무재주의 재주가 이미 삼국시대부터 스며 있어서 한국미가 지니는 체질의 원천적 역할을 해 주었다고 생각한다. 말하자면 더 부릴 수 있는 표현력이 있었다고 해도 더 부릴 욕심과 필요를 느끼지 않았던 신라인들의 숨결이 이 작품들에서 역력히 보이는 듯싶다.

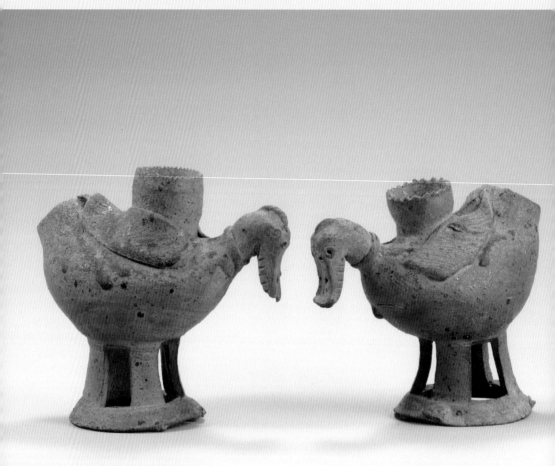

"물 한 모금 마시고 하늘 보고 땅 한 번 굽어보고
물 마시고 너도 꺼덕 나도 꺼덕."
한 쌍의 토기 오리를 바라보고 있으면 마치
이러한 동요 구절을 눈으로 읊어 보는 느낌이 된다.

오리 모양 토기

"물 한 모금 마시고 하늘 보고 땅 한 번 굽어보고 물 마시고 너도 꺼덕 나도 꺼덕." 한 쌍의 토기 오리를 바라보고 있으면 마치 이러한 동요 구절을 눈으로 읊어 보는 느낌이 된다. 고대인의 익살이라고 할까, 오리의 모습을 이처럼 미소롭게 표현한 삼국시대 조상들의 푸짐한 해학에 다시금 갈채를 보낸다.

이렇게 동물을 형상한 고대의 토기들은 이형_{보통과 다른 모양} 토기라 해서 고고분야에서도 매우 흥미로운 조형작품으로서 주의를 끌 뿐더러 삼국시대 신라 문화의 특이한 단면을 보이는 한국의 독자적인 조형으로서 높이 평가되고 있다. 이러한 동물형 이형 토기

73

또는 인물을 조형한 토우들은 삼국시대 신라의 고분과 그 인접 지역 가야의 고분에서만 다양하게 출토되었는데, 토기 오리 한 쌍은 가야 지역에서 출토되었다고 전해졌으나 정확한 출토지를 모르는 유물이다.

원래 이러한 이형 토기들은 동물의 형상으로서뿐만 아니라 각기 하나의 그릇으로서 기능을 지닌 것들이 많으며, 이 오리도 등 위에 원통형의 구멍이 뚫려 있고 꼬리 부분도 원통형으로 뚫려 있어서 오리의 동체가 하나의 그릇 구실을 하고 있음을 알 수 있다. 그러나 그 용도가 무엇이었는지 속단하기가 어려울뿐더러 이러한 그릇들이 지니는 사상적인 배경 같은 것도 규명되었다고는 말할 수 없다. 다만 중국 육조六朝시대의 청동기 유물 가운데서 오리를 형상한 그릇의 예가 더러 있고, 그 그릇들 또한 오리의 등 위를 타원형으로 크게 뚫어서 그릇으로서의 기능을 보여 주고 있음을 상기할 수가 있다.

그러나 중국의 이러한 토기 오리는 멀리 주周. 주나라. 기원전 1046년에서 기원전 256년까지 중국을 지배하던 왕조 대의 고동기중국 고대에 만든 청동기 중에 그 조형으로 볼 수 있는 것이 있으며, 주대의 그러한 유물은 실용하는 그릇이 아닌 의기의 일종이었다. 따라서 이러한 일련의 그릇들이 제사나 의식에 쓰였던 그릇이었음을 짐작할 수 있다. 한국의

삼국시대에 속하는 이들 이형 토기들 또한 주대의 고동기와 같이 실용하는 그릇이었다기보다는 의기의 일종이었을 것이라는 추측에 무리가 없다고 생각한다.

한국의 청자

청자 연못 동자 무늬 꽃 모양 완, 고려시대, 높이 5.6cm, 입지름 18.1cm, 국립중앙박물관 소장

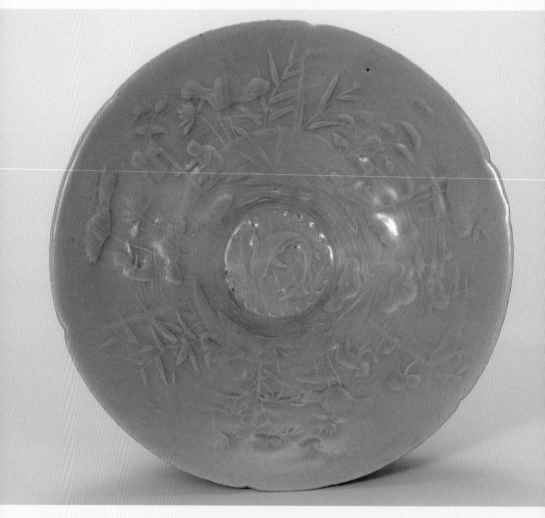

무성한 한여름의 연꽃을 실감나게
느끼게 해 줄 뿐 아니라, 물장구치는 애들의 맵시도
매우 다양하고 동심의 세계가 그 야무진 사기그릇 위에
잘 표현되어 있어 미소를 자아내기도 한다.

청자 연못 동자 무늬 꽃 모양 완

도범도토로 원형을 떠서 굳힌 것으로 무늬를 찍어 내는 고려청자 돋을무늬 기술은 이미 고려시대 초기부터 발달했다. 같은 무늬의 그릇을 한 번에 많이 만들어 내는 방법으로 원래 중국 당나라 때부터 발달했던 기법이지만 고려청자만이 갖고 있는 독특한 비색과 함께 점차로 무늬의 독자성도 뚜렷하게 나타나게 되었다.

큰 대접 안에 한 송이 큰 모란을 찍어서 장식한 것이 있는가 하면 그릇 바닥에 국화 한 송이, 잉어 몇 마리를 조촐하게 찍어 낸 것도 있고, 때로는 연당에 우거진 갈대와 연꽃 사이 큰 잉어가 노니는 데서 연꽃 가지를 휘어잡는 동자들이 물장난을 치는 모습

을 찍어 낸 것도 있다. 특히 이러한 연당 풍경을 찍은 청자 대접은 그 무늬의 기술도 세련되었을 뿐만 아니라 그릇의 색깔도 매우 청아해서 티 하나 없는 비취옥과 같은 아름다운 발색을 보이는 경우가 많다.

이러한 연당 풍경의 묘사는 휘어잡은 연꽃 가지보다 동자의 키가 훨씬 작아서 무성한 한여름의 연꽃을 실감나게 느끼게 해 줄 뿐 아니라, 물장구치는 애들의 맵시도 매우 다양하고 동심의 세계가 그 야무진 사기그릇 위에 잘 표현되어 있어 미소를 자아내기도 한다. 주저앉아서 물탕을 치는 애가 있는가 하면 작은 연꽃 봉오리를 꺾어 들고 마치 걸음마를 하는 돌쟁이 같은 자세를 보이는 아기가 있어서 한여름의 맑은 연당 정서가 자못 시원스러워 보인다. 늪가의 수양버들이나 갈대 그리고 그 사이를 떠도는 오리 떼들을 새긴 상감청자의 경우는 매우 많지만 이러한 돋을무늬 대접은 알려진 것이 몇 점밖에 없다. 덕수궁미술관^{현 국립중앙박물관}에 소장되어 있는 이 대접이 미국의 보스턴미술관에 전시되었을 때, 그 전시관에도 뜻밖에 이것과 같은 대접이 하나 있어서 같은 도범에서 떠낸 것인가 세밀히 살펴보았더니 과연 같은 틀에서 찍어 냈음이 분명했고, 유약의 색깔도 똑같이 청아해서 마치 이역만리에서 잃었던 형제를 해후한 듯 반가움을 느낀 일이 있다.

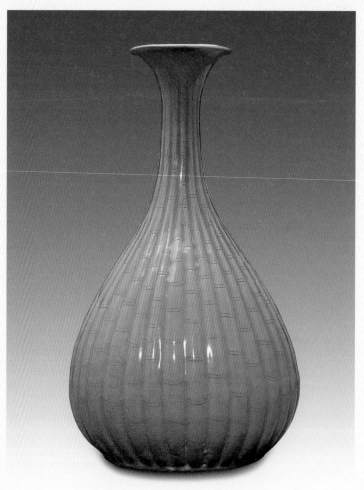

가냘픈 것 같으면서도 비단고름처럼 부드러워 보이는
미끈한 곡선에 감싸인 연한 비취옥색 청자유가
은은한 광택을 지니고 있어서 누비 주름의
화사한 맛이 한층 귀태를 자아내고 있다.

청자양각죽절문병

도자기의 장식의장이나 형태가 너무 기발하거나 잔재주가 많
으면 오히려 천박해지기 쉽다. 그릇의 용도에 따라서 우선 그 기
능이 쓸모 있어야 하고 또 시각적으로 주위의 환경과 그것을 쓰
는 이의 분수에 알맞아야 제격이 되는 것이다. 이 '제격'이라는
말은 생활미학에서 가장 중요한 관점의 하나라고 할 수 있는데,
우리 도자기의 아름다움은 우리의 풍토와 우리 민족의 성품에 몹
시도 잘 어울리는 제격의 아름다움을 자연스럽게 지니고 있다는
것에 큰 장점이 있다고 할 것이다.

이 청자 대나무마디 무늬 병청자 양각죽절문 병을 보면 가냘픈 것 같

으면서도 비단고름처럼 부드러워 보이는 미끈한 곡선에 감싸인 연한 비취옥색 청자유가 은은한 광택을 지니고 있어서 누비 주름의 화사한 맛이 한층 귀태를 자아내고 있다. 이 누비 주름에는 참대마디 모양을 음각해서 이것이 대나무마디 무늬인 줄을 알 수 있고, 이것이 대나무마디 무늬로 보이건 단순한 누비 무늬로 보이건 귀족적인 고려시대 상류사회의 생활정서를 눈앞에 보는 듯 싶다. 말하자면 고려 상류사회의 생활 속에 들어앉아서 제격이 된다는 말이다.

이러한 누비 주름이나 모깎기_{모서리가 지게 깎는 일}로 된 도자기는 빚어내는 과정이 매우 힘들어 좀처럼 잘되기 어려운 것임은 말할 것도 없다. 흙을 개서 돌아가는 물레 위에 올려놓고 빚어 올리면 될 것을 이 누비 주름 때문에 한 주름 한 주름 죽도로 새겨 내야 하기 때문이다. 그릇이 작으면 틀을 만들어서 부어내리거나 찍어 낼 수도 있는 일이지만 그릇이 이렇게 크면 역시 일일이 손으로 새겨 낼 수밖에는 없는 일이다.

누비 주름으로 된 우리나라 청자기나 백자기는 주전자 · 병 · 접시 · 잔 · 보시기 등 그 예가 비교적 많은 편이지만 그 유약 빛깔의 아름다움이나 청초하고도 전아한 곡선의 감각으로 보아 이만큼 잘된 작품은 좀처럼 보기 힘들다. 너그럽게 벌어진 입이 헤

식어 보이지도 않고 긴 병목이지만 과장된 것 같지도 않아서 바라보기만 해도 그저 정이 가고 마음이 차분하게 가라앉는다.

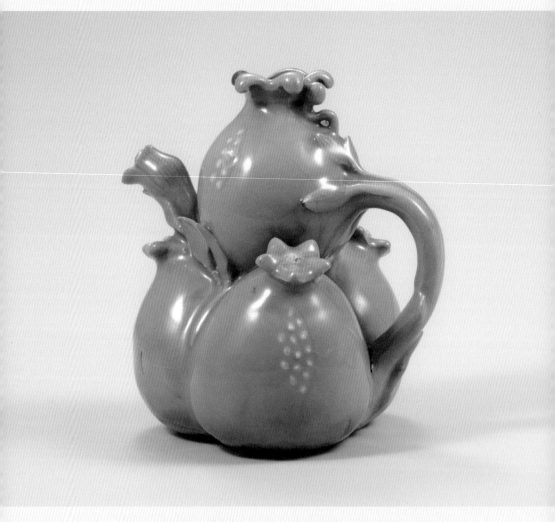

꽃 모양의 귀때부리 근처에 석류 잎새들이
두어 개씩 붙은 것이라든가 석류의 몸체에 백퇴화문을
찍어 석류알이 노출된 모양을 표현한 점도
그 장식효과를 자연스럽게 해 준다.

청자 석류 모양 주전자

　자연계의 어떠한 물상을 상형해서 만든 사기그릇이 실용에도 쓸모 있고 놓고 보아도 편안해 보인다는 것은 그리 쉬운 일이 아니다. 말하자면 이러한 상형 도자기일수록 그릇의 기능과는 관계없이 잔재주가 지나치거나 쓸모없는 것이 많고 대개는 기발해 보이거나 천박해 보이는 것이 보통이다. 그러나 12세기 전반기 무렵에 유행하던 고려 상형청자는 이러한 폐단 없이 모두 자연스럽게 아름다울 뿐만 아니라 그 기능도 제대로 잘 발휘되어 있는 경우가 많다.

　이 석류 모양 주전자도 그러한 가작의 하나로 고려 도공들의

공예조각 솜씨가 보통이 아님을 보여 주는 좋은 예의 하나이다. 우선 바닥에 세 개의 석류를 모아 앉히고 그 위에 석류 한 개를 얹어 피라미드형 몸체를 만든 다음, 석류꽃 한 송이로 귀때부리를 형상하고 석류나무 가지 형상으로 손잡이를 구부려 붙여서 매우 자연스러운 조형을 이룬 것이다. 꽃 모양의 귀때부리 근처에 석류 잎새들이 두어 개씩 붙은 것이라든가 석류의 몸체에 백퇴화문을 찍어 석류알이 노출된 모양을 표현한 점도 그 장식효과를 자연스럽게 해 준다. 가을이 되어 석류 열매는 저절로 배가 터져서 붉은 석류알이 알알이 노출되기 마련인 까닭이다.

청자에서 백퇴화 무늬라는 것은 청자상감이 아직 창안되지 않았을 11세기 후반기에서 12세기 전반기 무렵에 백토를 개서 청자의 표면에 돋을무늬를 찍던 장식기법으로 이것은 상감에 선행하는 고격을 보여 준다. 이러한 고격은 중국 월주요 계통 청자에도 이미 있었던 기법으로 고려 도공들의 창의는 아니지만 오히려 고려청자에서 그 기법이 매우 익숙하게 쓰인 예를 더 많이 볼 수 있다.

세부를 살펴보면 이 주전자의 바탕을 이루는 세 개의 석류 꽃봉오리는 아직 아물린 채 있으며 위에 얹힌 석류의 꽃만 입이 크게 열려 있어 주전자의 입 구실을 하도록 되어 있는 것도 매우 자

연스러워 보인다. 원래 이 입에는 마개가 있었을 것이지만 지금
은 없으며 다만 마개의 고리와 노끈으로 마주 매어 달았던 조그
만 고리가 손잡이 위에 남아 있다.

청자 구룡형 주전자, 고려시대, 높이 17.2cm, 보물 제452호, 국립중앙박물관 소장

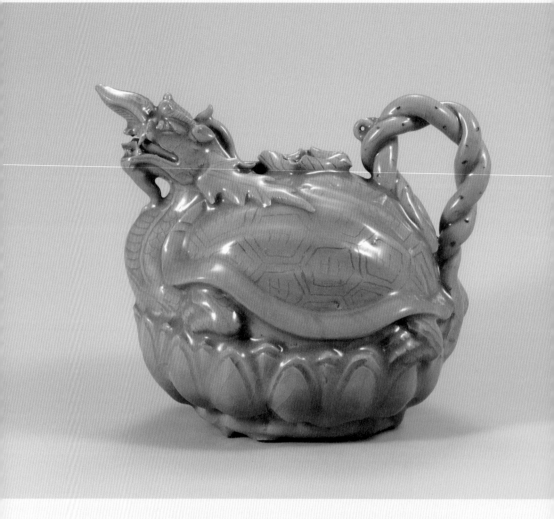

등 뒤에 뚫린 구멍으로는 술을 넣고 입부리로는
따르도록 되어 있으며, 연 고갱이 두 가닥을
꼬아 붙여 만든 듬직한 손잡이가 그릇 전체와
매우 좋은 비례를 보여 주고 있다.

청자 구룡형 주전자

연꽃 송이 위에 펑퍼짐하게 둥우리를 치고 앉은 거북의 맵시는 아무리 보아도 한국적인 환상이요 또 한국적인 맘 편한 앉음새가 아닌가 한다. 마치 잘생긴 어미 닭이 양지바른 처마 밑에서 둥우리를 치고 앉은 자세라고나 할까. 조금도 도도해 보이거나 거드름 같은 것이 느껴지지 않아서 좋다. 말하자면 곱고 차가운 그 청자 살결로 빚어진 값진 그릇을 이처럼 따스하게 바라볼 수 있게 해 주는 것 역시 너그럽고도 소탈한 도공들의 마음 자세에서 연유한다고 말하고 싶다.

이 구룡형 주전자는 조선조 말년 일본이 한국을 강점한 후 이

토 히로부미가 통감으로 와 있으면서 한국에서 몰아간 수천 점의 고려청자 중 하나였으며, 이토 히로부미가 그들의 메이지천황에게 직접 진상했던 것을 1966년 5월 일본 국립박물관에서 되찾아 온 것이다. 이러한 거북주전자는 옛 덕수궁미술관에도 두 개가 있었으나 그 맵시나 앉음새가 이처럼 소탈하지 않아서 정이 간다기보다는 오히려 깔끔하게 세련된 귀족적 아름다움을 느끼게 한다는 점이 이것과는 사뭇 대조적이다.

이 주전자는 등 뒤에 뚫린 구멍으로는 술을 넣고 입부리로는 따르도록 되어 있으며, 연 고갱이 두 가닥을 꼬아 붙여 만든 듬직한 손잡이가 그릇 전체와 매우 좋은 비례를 보여 주고 있다. 거북 등에는 음각으로 구갑문 거북의 등딱지나 짐승 뼈에 새겨진 은殷나라 때의 문자 을 새겨 넣었고 두 눈동자는 자토를 찍어 검게 표현했으며 손잡이에는 자토와 백토로 드문드문 점을 찍어 장식하고 있는데, 이것은 덕수궁미술관의 거북주전자와 거의 공통된 장식기법이기도 하다.

한일협정에 따른 반환 문화재의 질과 양에 대해서는 그동안 시비와 여론이 적지 않았지만, 한국 강점의 원흉인 이토 히로부미가 한국에서 거둬들여 메이지천황에게 진상했던 97점의 고려자기 전체가 함께 고스란히 일본 국립박물관 창고에서 우리 국립

박물관 창고로 돌아온 것은 통쾌한 일 중 하나가 아닐 수 없다.

일본 메이지천황은 이토 히로부미가 진상한 이 고려청자 97점을

1907년 10월 모두 자신의 제실박물관에 옮겨서 보관해 왔다.

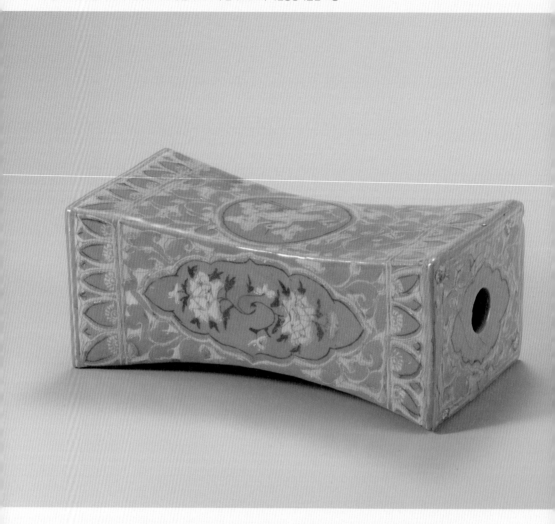

청자 모란 구름 학 무늬 베개, 고려시대, 높이 12.7cm, 길이 23.3cm, 국립중앙박물관 소장

비취빛이 곱다고 하지만 이러한 고려의 비색청자가
지니는 철학적인 깊이에 따를 수 없으며,
화사한 듯싶으면서도 조촐하고 조촐하면서도 드높은 이상을
꿈꾸는 고려인의 환상이 다시금 소리 없이 즐겁다.

청자 모란 구름 학 무늬 베개

우리들이 청자 베개라고 부르는 말을 듣고 어느 서양 사람은 그보다는 '헤드레스트_head rest_'라고 부르는 것이 어떠냐고 제안했다. 생각해 보니 실상 청자 베개라고 부르기보다는 헤드레스트라는 말이 더 운치가 있을 듯싶기도 하고, 또 그 효용을 적절히 포착한 이름이기도 한 듯싶어서 그렇게 부르자고 동의한 일이 있다.

딱딱한 목침을 베고 한밤 내 코를 고는 사람들이 없지는 않지만 목침이나 도침자기로 만든 베개. 주로 여름에 씀은 잠시의 졸음이나 한때의 오수를 즐기는 동양적인 도구의 하나임이 분명하다. 더구나 맑고 조용한 청자 바탕에 화사스러운 무늬들을 장식한 청자 베개

를 바라보고 있으면 어느 별당의 조용하고 정갈한 대청마루와 화문석 돗자리가 문득 생각난다. 한여름의 하오 오수를 즐기는 어느 사나이의 열띤 머리를 괸 청자 베갯머리에는 비단 태극선을 조용히 움직이는 고운 손길이 있었을 것이다. 그리고 고려의 꿈이라고나 할까, 잠이 들둥 말둥 몽매간에 백학이 나는 상쾌한 바람소리 같은 고요와 안온한 아름다움이 여기에 가라앉아 있었을 것이다.

비취빛이 곱다고 하지만 이러한 고려의 비색청자가 지니는 철학적인 깊이에 따를 수 없으며, 화사한 듯싶으면서도 조촐하고 조촐하면서도 드높은 이상을 꿈꾸는 고려인의 환상이 다시금 소리 없이 즐겁다. 기본 형태가 매우 단순하고 또 잠시 머리를 쉬는 여름 베개로써 기능적으로 나무랄 데가 없으며 양 마구리에 뚫린 구멍으로는 신선한 고려의 잔잔한 바람이 드나들었을 것 같아서 공연히 한국 공예답다는 즐거움이 앞선다. 백상감 무늬에 따라서 일어난 유약의 식은 테 자국에는 은빛으로 빛나는 석얼음

<small>상감한 무늬 위 유약을 바른 표면에 가느다란 금이 가고 기포가 많이 들어가 수정처럼 은빛으로 빛나는 무늬</small>이 있어서 상감의 호사스러움을 한층 더해 주고 있으며, 이러한 석얼음의 미묘한 장식효과는 오로지 고려청자 상감에서만 보이는 독보적인 기교였다.

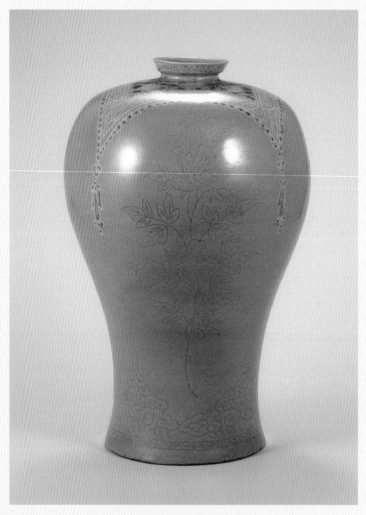

너무 담담하기만 한가 하고 다시 돌아보면
흑백 두 색으로만 상감해 넣은 복사문이
의젓한 장식효과를 거두고 있는 것이
신기로울 만큼 몸체의 빛깔에 잘 어울린다.

청자 음각모란 상감보자기문 유개매병

　고려청자 매병을 바라보고 있으면 고요의 아름다움 속에 한가
락 부푼 정이 엷은 즐거움마저 풍겨 준다. 부드럽고도 흠흠한 병
어깨의 곡선이 허리로 흘러서 다시 굽다리로 벌어진 안정된 자세
도 빈틈이 없지만, 그 위에 기품 있게 마감된 작은 입의 조형효
과는 이 병의 아름다움을 거의 지배하고 있다는 생각을 갖게 해
준다.

　고려시대의 연잎 수저 한 가락을 예로 들어 보더라도 고려시대
의 조형감각은 이러한 곡선의 아름다움에 기조를 두고 있음을 알
수 있고, 이러한 아름다움은 당시 팽창해 있던 귀족 사회의 유장

한 생활감정과 불교적인 고요의 아름다움이 사무쳐서 이루어진 것이라고도 말하고 싶다.

고려 사람들이 중국 청자의 비색秘色과 분별하기 위해 스스로 이름 지어 '비색翡色'이라고 자랑삼아 불러 온 이 고려청자의 푸른 빛깔은 해맑고도 담담해서 깊고 조용한 맛이 오히려 화사스러움을 가누어 준다고도 할 수 있으며, 고려청자의 자랑은 이 비색의 깊고 은은함과 길고 기품 있는 곡선의 아름다움이 멋진 조화를 이룬 데에 있다고 할 수 있다. 번잡스러운 듯하면서도 바라보면 결코 지나친 장식이 없고, 너무 담담하기만 한가 하고 다시 돌아보면 흑백 두 색으로만 상감해 넣은 복사문보자기 무늬이 의젓한 장식효과를 거두고 있는 것이 신기로울 만큼 몸체의 빛깔에 잘 어울린다.

원래 이러한 매병의 원형은 중국 당·송의 사기그릇에서 찾아볼 수 있고 또 매병이라는 이름도 중국에서 붙여진 이름이다. 그러나 이러한 매병의 양식이 고려시대 초기에 중국 북송의 영향으로 시작된 지 얼마 안 되어 이미 12세기 초에는 중국 매병이 지녔던 권위와 오만에서 완전히 탈피하여 부드럽고 상냥하며 또 연연한 고려적 아름다움으로 국풍화하였던 것이다.

외래 양식을 재빠르게 소화해서 민족양식으로 승화시켜 온 예

는 비단 고려청자에서만 볼 수 있는 일이 아니지만, 중국 것과 함께 놓고 바라볼 때 우리네가 지닌 조형역량과 전통의 고마움을 새삼스럽게 느끼지 않을 수가 없다.

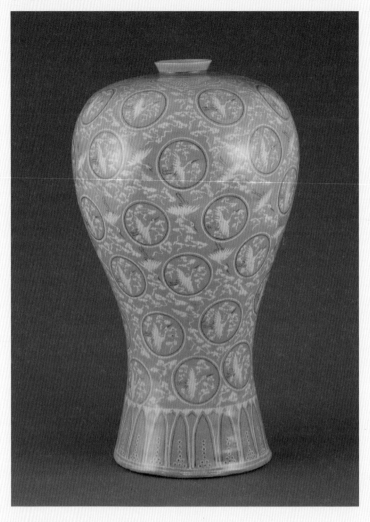

맑고 푸르고 높고 고요한 청자색 바탕에 무엇을 어떻게
얼마나 수놓아야 할까를 올바르게 헤아릴 수 있었던
고려 사람들의 예지가 바로 오늘을 사는
우리들의 뇌리에도 살아 있을 것이 분명하다.

청자 상감운학문 매병

그처럼 신기한 천연색 사진으로도 잘 구워진 고려청자의 맑고 조용한 푸른빛의 아름다움을 재현할 수 없다. 제아무리 희한한 물감이라도 고요와 사색에 사무친 고려청자의 아득하고도 깊은 빛깔을 그처럼 물들일 수는 없다. 만약에 영험스러운 마술사가 있어서 그리고 뛰어난 화학자가 있어서 고려청자의 그 희한한 푸른빛의 비밀에 부딪혀 본다면, 그것은 아마도 고려 사람들의 담담한 심상의 아름다운 벽일지도 모를 일이다.

여러 시인이 고려청자의 아름다움을 읊조렸고 뛰어난 화가가 그것을 그리고 또 무수한 사진가들이 그 아름다움을 찍어 냈다.

그러나 청자 빛깔의 신비한 아름다움은 그대로 희한한 또 다른 것임이 분명하다. 고려 사람들은 그들의 청자색이 즐겁고 대견해서 스스로 비색翡色이라고 이름 지어 불렀는데, 그들은 비색秘色이라 일컬어 온 송나라 청자에 비겨 한층 자연스러운 고려의 비색을 그리도 자랑스러워했다.

이윽고 고려 사람들은 푸르고 고요한 비색청자의 청초한 바탕에 수를 놓고자 했다. 무진무진 손을 익히고 마음을 가다듬고 가다듬으면서 드디어 그들은 청자 바탕에 영롱한 수를 놓는 희한한 방법을 궁리해 냈다. 그것이 바로 백토와 자토로 청자 바탕에 희고 검게 아로새기는 무늬를 장식하는 상감청자의 발명이었다.

세상에는 비단도 많고 화려한 비단 무늬도 많다. 그러나 제아무리 아름다운 무늬와 영롱한 색깔로 이루어진 대단, 법단, 모본단, 양단, 수단, 주소단 같은 값비싼 비단이 있다 해도, 제아무리 호사스러운 비단 무늬가 있다 해도 그 어느 것 하나도 이 청자 상감 무늬의 지체 높은 호사스러움에 당해 낼 것이 없을 듯만싶다. 번잡스러운 듯싶으면서도 단순하고, 단순한 듯싶으면서도 고요한 아름다움과 호사스러움이 해화되어 은은하게 가슴을 두드려 주기 때문이다.

높고 푸르고 또 맑은 하늘, 이것이 고려의 하늘이었고 이 하늘

을 우러러 부러울 것이 없는 고려 사람들이었다. 고려 사람들의 눈동자에는 이 맑고 조촐한 하늘색이 물들었을는지도 모르는 일이다. 그리고 아름답기만 한 이 푸른 고려의 하늘, 그 허전한 하늘에 무엇이 있으면 좋았을까를 고려 사람들은 희한하게 잘 맞추어 냈다. 너울너울 푸른 하늘을 떠도는 잘생긴 흰 구름장, 그리고 그 흰 구름 사이에 메아리치는 학의 일성을 그들은 마음속 깊이깊이 그려 보았던 것이다. 무리져 고려의 높푸른 하늘을 비상하는 고고한 학들의 지체 높은 자태와 너울거리는 흰 꽃구름을 생각하면 고려의 허전했던 푸른 하늘은 무지개보다도, 오색이 영롱한 꽃구름보다도 값진 하늘이 될 것임을 고려 사람들은 셈할 수 있었다.

흰 학을 감싸고 있는 흰 동그라미는 청고한 학의 후광이었는지 동그라미 안의 모든 학은 하늘을 치솟아 날고 동그라미 밖의 학들은 흰 구름 사이에서 모두들 아래로 내려 날고 있는 무늬를 바라보고 있으면, 곱고 고운 고려 사람들의 하늘에 대한 꿈을 보는 느낌이 될 때가 있다. 맑고 푸르고 높고 고요한 청자색 바탕에 무엇을 어떻게 얼마나 수놓아야 할까를 올바르게 헤아릴 수 있었던 고려 사람들의 예지가 바로 오늘을 사는 우리들의 뇌리에도 살아 있을 것이 분명하다. 그리고 이 오랜 민족의 꿈, 민족의 긍

지는 내일 우리 민족이 발휘할 수 있는 무한한 가능성을 실증해 주는 것임이 분명하다.

고려청자의 아름다움, 이것은 분명히 너의 것도 나의 것도 아닌 우리들의 값진 재산이자 또 진한 핏줄이기도 하다. 황혼의 주막거리에서 초점을 잃은 허전한 눈으로 먼 하늘을 하염없이 바라보았을 한국인, 시작도 끝간 데도 모르는 긴 가락을 듣는 이도 권하는 이도 없는 두메산골 절터에서 목청 뽑아 메아리쳐 주었을 한국인, 그들은 마음의 손길로 청자의 고운 곡선을 매만지고 또 그 바탕에 고요와 참 즐거움의 아름다움을 이처럼 간절하게 심어 놓고 가기도 한 서민들이었다.

고려 서민의 꿈속에 고려 왕공귀족들의 눈과 마음이 가셔졌으며, 그 꿈이 오늘을 사는 우리들의 즐거움을 이다지도 실감나게 돋워 주는 것이다.

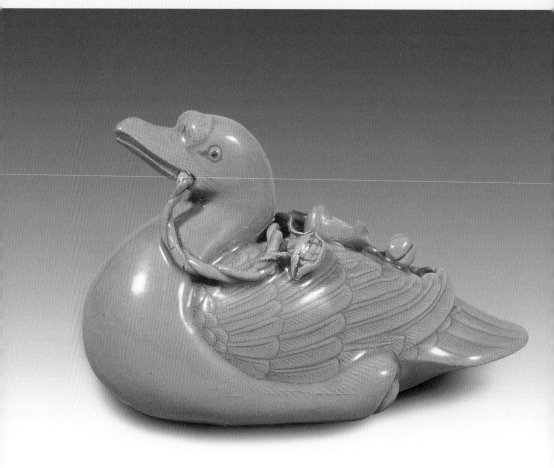

실물처럼 늣늣하게 보이기도 하고 아기자기하게
예뻐 보이기도 하는 것은 따지고 보면 잔재주의 공이
아니라 탁 트인 심안이 불가결한 표현에만
진실과 순정을 기울인 까닭이 아닌가 한다.

청자 오리 모양 연적

　명상적인 조용한 빛깔과 은은하고도 지체 있는 청자의 질감이 고려시대 상형청자의 아름다움에 고요와 신비의 생명감을 불어 넣어 주었다고 생각해 볼 때가 있다. 대개 공예 조각이란 예술의 경지에까지 미치기 어려운 경우가 많고, 따라서 지나친 잔재주와 아첨이 깃들인 속물이 되기 쉬운 법이다. 그러나 고려의 상형청자 작품들을 보면 크면 큰 대로 작으면 작은 대로 모두 늣늣하게 때를 벗었다는 느낌을 깊이 받게 된다. 더구나 다루기 어려운 청자연적이나 문진 같은 작은 문방구들의 경우를 보더라도 조형이 자칫 복잡해질 듯싶지만 도리어 간명하고 순진하며 물체가 지닌

습성과 아름다움의 기미를 매우 잘 살렸음을 알 수 있다.

실제로 사용하는 문방구란 우선 서재의 변두리나 서상 위에 놓아서 안정감이 있어야 하고 또 주위의 분위기에 잡음을 발산할 만큼 조형이 번잡스러워서는 안 된다. 물론 고려의 청자문화는 귀족적인 성격이 짙고 따라서 유장하던 그 사회의 생활감정을 반영해서 근대적인 취향에 영합하기는 어렵지만, 그 조형미는 색감 질감을 아울러 그 시대 상류사회의 생활정서 속에서 순화된 순정미를 구체적으로 보여 준 것으로서 미술공예로서의 세련이 절정에 다다랐음을 뜻하는 것이다.

이 오리 연적은 이러한 장점이 가장 잘 시현되었던 12세기 전반기 무렵의 작품으로 그 청징_{맑고 깨끗}한 유색의 세련과 함께 다시 바라기 어려운 명작이라고 할 수 있다. 출토지는 알 수 없지만 일본에 오래 머문 존 개스비_{John Gadsby}라는 영국인 수집가가 모은 한 무리의 고려청자 속에 들어 있던 것으로, 그가 은퇴하고 영국으로 돌아갈 때 도쿄의 유력한 수장가들과 맞서서 이 수집품을 서울로 되사들여 오고자 한 한국의 청년 수장가 고 전형필 씨의 애국적인 열의에 감명하여 이해를 초월해서 이양해 준 수집품 중의 하나였다.

한 마리의 물오리가 연못에 떠서 연꽃 고갱이를 입에 문 한가

로운 모습을 형상한 것으로, 등 위에 연꽃잎을 오그려 붙인 공기 구멍이 있고 물은 오리의 입부리에 물린 연꽃 봉오리로 따르도록 한 순정 어린 표현이다. 이 작은 물체가 실물처럼 늣늣하게 보이기도 하고 아기자기하게 예뻐 보이기도 하는 것은 따지고 보면 잔재주의 공이 아니라 탁 트인 심안이 불가결한 표현에만 진실과 순정을 기울인 까닭이 아닌가 한다.

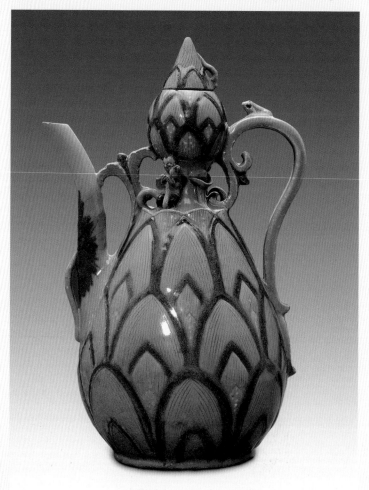

꽃잎마다 음각한 연꽃 주름의 섬세한 선이나
간간이 붓끝으로 백토를 찍어서
도드라지게 장식한 백퇴화문의 솜씨를 보면
이 병의 고격을 능히 짐작할 수가 있다.

청자 동화 연화문 표주박 모양 주전자

한국의 도자기가 마음껏 호사스러우려 해봐도 고작 진사자기를 넘어서지는 못했다. 진사_{수은과 유황의 화합물}라는 말은 원래 일본 사람들이 붙인 이름인데 조선시대에는 이것을 주점사기_{녹색 바탕에 붉은 점이 찍힌 사기} 또는 유리홍 또는 넓은 뜻으로 화사기라고도 불렀다. 화사기라는 말에는 청화·철화·진사 등 단색 재료로 무늬나 그림을 그린 그릇들을 아울러 부르는 뜻이 포함되어 있었다. 어쨌든 진사라는 채료_{그림을 그리는 데 쓰는 모든 물감}는 산화동_{산화구리}으로 이루어진 것인데, 이 채료로 사기그릇 본바탕에 무늬나 그림을 그린 뒤 그 위에 유약을 씌워 높은 열도에 구워 내면 이 산화동은 주홍

색으로 곱게 발색된다.

이러한 진사자기가 언제 우리나라에서 발생하였는지 자세히 알 수는 없지만, 양식적으로 보아 12∼13세기 무렵에 만들어진 것으로 인정되는 고려청자기 중에는 진사로 무늬를 장식한 그릇들이 이미 있었음을 알 수 있다. 고려청자기라 하면 우선 그 바탕의 푸른 빛깔이 맑고 고와야 하며 장식 무늬에 색채가 있다고 해도 흑백 상감 또는 백토나 자토로 그린 담소한 화청자의 단조로운 색채들이 그 본 면목을 이룬다. 그러나 이렇게 담소한 색채의 고려청자 중에도 간혹 진사로 상감한 것이나 진사 그림을 부분적으로 장식한 것이 있어서 세속적으로 그 희소가치가 매우 높이 평가될뿐더러, 따라서 엄청난 값으로 매매되는 경우가 적지 않다.

지금까지 알려진 이러한 종류의 진사청자기 중에 가장 뛰어난 예가 이 청자 동화연화문 표주박 모양 주전자이다. 큰 연꽃 봉오리 위에 작은 연꽃 봉오리가 포개진 조롱박 모양의 주전자로 그 잘록한 병목에는 앞뒤에 동자상이 하나씩 기대어 서 있고 연잎 고갱이로 형상된 손잡이 위에는 청개구리 한 마리가 앉아 있으며, 연잎 새순처럼 늣늣이 뻗어난 귀때부리의 길고 연연한 곡선이 둥근 몸체의 형상에 몹시도 잘 어울리는 고려적인 곡선미의

멋을 보여 준다. 진사색채는 이 주전자 몸체의 연꽃잎 윤곽에 그려진 굵은 선과 동자상의 이마 그리고 청개구리의 두 눈에 찍힌 작은 점들과 귀때부리의 배 바닥에 파묵처럼 멋지게 번진 모양으로 장식되어 있다.

회청색의 맑은 청자 유약빛 바탕에 이 주홍색 진사 무늬의 색채 효과가 매우 잘 거두어져 있으며, 꽃잎마다 음각한 연꽃주름의 섬세한 선이나 간간이 붓끝으로 백토를 찍어서 도드라지게 장식한 백퇴화문의 솜씨를 보면 이 병의 고격을 능히 짐작할 수가 있다. 너무나 이례적인 작품이지만 이렇게 호사스러운 청자병을 조용히 바라보고 있으면 장식이 지나친 것 같으면서도 따지고 보면 의장의 기본은 하나도 복잡한 요소가 없으며, 화려한 색채라 해도 단지 주홍색 하나만의 효과임을 알 수 있다.

한국미가 지니는 화려함이나 호사스러움의 성격이란 늘 이러한 테두리를 넘지 않는 것이어서, 말하자면 이 병도 이러한 한국적인 호사의 성격을 아주 정직하게 드러내 주는 작품의 하나가 아닌가 생각한다.

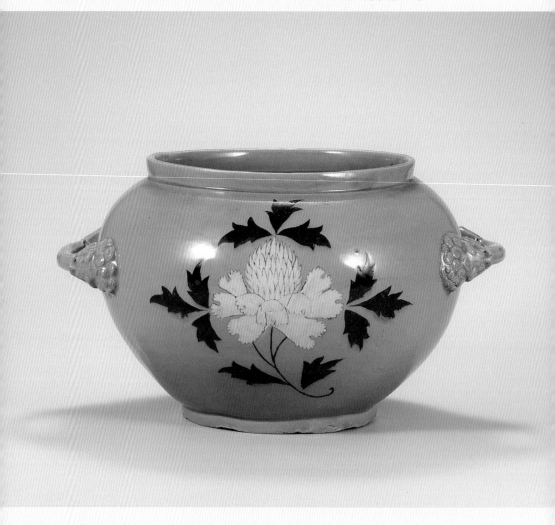

넓고 너그러운 양쪽 면에는 흑백상감으로
복스러운 모란꽃 한 송이씩을 크게 아로새겨
부귀를 상징했으며 그 밖에 일체의 무늬를 제외해서
이 그릇의 크고 시원한 맛에 잡음을 없애 주었다.

청자 상감모란문 항아리

고려청자의 아름다움이라는 것은 시원스럽다든가 호연하다든가 하기보다는 곱다, 조용하다, 간열되다는 식의 느낌을 주는 경우가 많다. 그러나 때로는 늠름한 자세와 환한 얼굴로 그러한 상식을 고쳐 주는 작품들을 만나게 된다. 고려청자들이 지니는 연약해 보이는 곡선도 태평스럽지 못한 앉음새도 이러한 작품에서는 언제 그랬냐는 듯이 가시고, 크고도 안정된 굽다리 위에 탐탁스러운 몸체가 편안하게 앉아서 넓은 입을 호연하게 벌리고 있는 품이 마치 속이 얼마나 편한가를 말해 주는 것 같기도 하다. 크기로 보나 생김새로 보나 마치 냉수 방구리 주로 물을 긷거나 술을 담는 데 쓰

117

^{는 질그릇}처럼 생긴 것으로 미루어 이 그릇이 지닌 전력을 짐작할 수 있는 듯도 싶어서 그 옛날 이 시원한 그릇에 맑고 찬 옥류천 약수를 가득히 길어 담던 흰 손길이 느껴지는 듯싶은 환상을 가져 보게 된다.

이러한 물방구리의 격식은 먼 옛날 중국에서 비롯하였던 모양으로 이를 닮은 모양의 토기가 벌써 낙랑고분에서도 나올뿐더러 고려시대의 토기, 조선시대의 토기 중에서도 비슷한 모양의 그릇이 출토되는 예가 있다. 다만 이 그릇이 그것들과 다른 점은 양쪽 배에 붙은 손잡이가 소박하게 빚어 붙인 것이 아니라 성난 사자의 입에 손잡이를 물려 놓은 모양으로 만들어져 이 그릇에 만만찮은 권위를 덧붙여 준다는 점이다. 넓고 너그러운 양쪽 면에는 흑백상감으로 복스러운 모란꽃 한 송이씩을 크게 아로새겨 부귀를 상징했으며 그 밖에 일체의 무늬를 제외해서 이 그릇의 크고 시원한 맛에 잡음을 없애 주었다.

갓맑은 비취옥색의 티 없는 바탕에 순백과 칠흑색만으로 이루어진 모란꽃 한 송이의 솜씨야말로 고려 도공들이 지닌 안목의 높이와 조형역량의 저력이 발휘된 것이라 할 수 있고, 또 그러한 배색의 효과를 생활 속에서 덤덤하게 피부만으로 가누어 낼 수 있는 비상한 천성의 소유자들이 아니겠느냐고 생각해 본다.

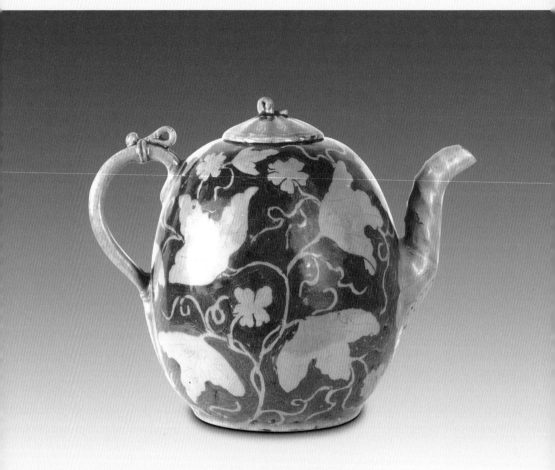

담담한 비취옥색 덩굴무늬의 자유스럽고도
주저 없는 필치는 색감과 도안이 모두 신선한 감각을
보여서 고려청자에 스며 있는 오기도 욕심도 없는
한국미의 성품이 잘 드러나 있다고 해야겠다.

청자 상감과형주자

고려청자기 중에는 비교적 주전자 종류가 많은 편이고, 그 형태도 참외·조롱박·연꽃·석류·거북 모양 등 가지가지가 있다. 이 주전자의 모양은 그중에서 참외 모양을 본뜬 작품으로 주전자 몸체에 참외 덩굴과 외꽃 무늬를 장식한 점이 이례적이라고 할 수 있다. 더구나 이 참외의 덩굴무늬는 상감 무늬가 아니라 무늬의 둘레 즉 무늬의 배경을 짙은 수박색 채료를 칠해 메우고 남겨진 청자 본바탕 색깔이 외덩굴 무늬를 이루도록 한 것이다.

외꽃과 외잎새에는 음각으로 꽃주름과 잎주름을 표현했으며 뚜껑에만 백상감으로 초틀임을 새겨 넣었고 귀때부리는 말린 잎

새 모양으로 상형해서 붙였다. 자그마한 손잡이의 크기나 위치 그리고 귀때부리와의 대칭도 매우 적정할뿐더러 고려청자 중에서는 드물게 앉음새가 듬직해서 안정감이 있다.

대개 좋은 고려청자하면 무늬나 그릇의 마무리가 맺고 끊은 듯 빈틈없이 정교한 것이 보통이지만 이 주전자 전체에서 받는 인상은 무던하고 수수하면서도 은근히 호사는 차릴 대로 차렸다는 느낌이다. 검은 수박색의 짙은 빛깔을 배경으로 해서 이루어진 담담한 비취옥색 덩굴무늬의 자유스럽고도 주저 없는 필치는 색감과 도안이 모두 신선한 감각을 보여서 고려청자에 스며 있는 오기도 욕심도 없는 한국미의 성품이 잘 드러나 있다고 해야겠다.

고려청자 중에서도 이렇게 검은 수박색으로 발색된 멋있는 채료를 붓으로 바르거나 너래 상감_{넓은 면으로 상감한 것}한 예는 매우 드문 편이고, 더구나 이 주전자처럼 몸체의 둘레 거의 전부가 고운 심록색으로 잘 발색된 작품은 보기 드물다.

물론 이러한 특수 채료의 발색은 가마 속에서 이루어지는 화학적인 변화, 즉 불이 이루어 주는 신비한 마술이라고도 할 수 있고 또 고려 도공들이 제작에 바쳤던 기도와도 같은 간절한 염원이 이 보람을 가져다 준 것인지도 모른다. 다만 우리는 이러한 고도의 화학기술을 정착시켰던 고려 도공들의 예지와 그 무궁한

화학적 변화의 신비성을 오늘날 과학의 힘으로 밝혀 보고 또 세

워 보고 싶다.

청자 상감어룡문 매병, 조선시대, 높이 29.6cm, 밑지름 10.8cm, 보물 제1386호, 삼성미술관 리움 소장

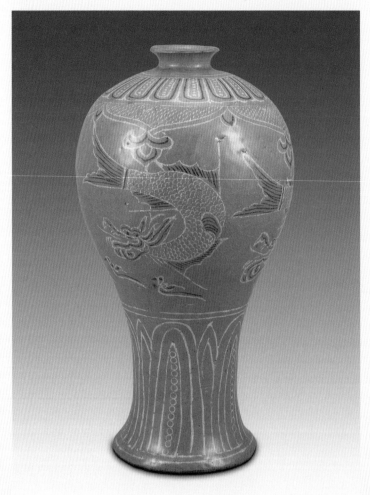

둥근 어깨에는 복사가 드리워진 형상이,
날씬한 굽다리에는 대범하게 새겨 넣은 연잎 무늬가
상감되어 있어서 보고 있으면 물속은 마치 어느 무대장식처럼
이 어룡의 생동감을 한층 돋우어 주는 듯싶어진다.

청자 상감어룡문 매병

　물고기 몸체에 용머리가 달린 어족이 참말로 세상에 있었는지
는 모르지만 고려시대의 청자기 중에는 그러한 형상으로 만든
어룡형 주전자가 있고 또 청자 상감무늬 중에도 그러한 모양의
어족이 가끔 나타난다. 이 매병에 나타난 물고기의 형상을 바라
보면 마치 굼실거리는 잉어 몸체에 너털웃음 치는 용의 머리를
달아 놓은 것 같아서 턱없이 다정한 느낌을 지니게 되는 것이 즐
겁다.

　이러한 괴물을 그림으로 표현했을 경우 대개는 징그러워 보이
거나 흉물스러워 보이기 쉬운 법이지만 이 매병 그림의 어룡을

보고 그러한 느낌을 받을 사람은 아마 없을 것이다. 말하자면 이 그림을 새겨 넣은 도공의 착한 마음속에 들어앉은 어질고 익살스러운 용의 환영이 그렇게 구상화되었음이 분명하다. 물론 이러한 어룡의 형상은 어느 한 사람의 도공이 독단으로 지어낸 것도 아니요, 또 완전히 상상력에서 나온 상념적인 동물의 형상이라고만도 할 수 없을 듯싶다.

생물학자 정문기 박사는 황해 바다에는 이와 흡사한 형상의 어족이 서식하고 있는 것으로 안다고 했다. 용머리에 가까운 머리를 지닌 이처럼 익살스러운 어족이 현실로 살고 있는 것이라면 이것은 의당 고려 사람들의 흥미를 끌만도 한 일이고, 또 이것이 어떤 서상적인 뜻에 영합하여 공예품의 도안 위에 등장할 수도 있을 법한 일이다. 어쨌든 너털웃음 치는 용의 얼굴이 왜 그런지 밉지가 않을 뿐만 아니라 힘차게 반전하면서 물속을 휩쓰는 그의 거동이 상상되어 마음이 흡족해진다.

용머리 앞에 비스듬히 돌아 있는 꽃이 연꽃과 연잎 고갱이인 것으로 보면 아마도 그곳은 바다가 아니고 어느 넓은 연당이나 늪인 듯도 싶지만, 어쨌든 이렇게 구수하게 생긴 어족이 내로라 하고 으스대는 세계를 그린 고려 도공들의 마음의 자세가 미소롭다. 이 매병의 둥근 어깨에는 복사가 드리워진 형상이, 날씬한

굽다리에는 대범하게 새겨 넣은 연잎 무늬가 상감되어 있어서 보고 있으면 물속은 마치 어느 무대장식처럼 이 어룡의 생동감을 한층 돋우어 주는 듯싶어진다.

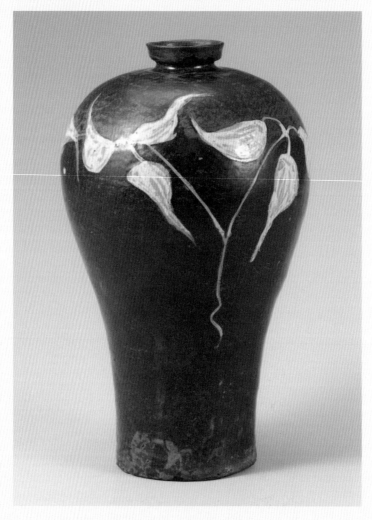

짙은 수박색이 은은히 감도는 이 철채유의 깊은 맛은
마치 돌버섯과 이끼를 머금은 태고의 검은 바위
살결인 양해서 그 숨은 뜻과 입김이 고려 지식인들의
마음처럼 아득하고도 또 가깝게 느껴진다.

청자 철채퇴화삼엽문 매병

단수가 높다는 말은 가끔 미술 감상에도 적용될 때가 있다. 고려시대 철채鐵彩, 쇳가루로 만든 칠자기 같은 격 있는 작품들을 바라보고 있으면 과연 고려 사람들의 멋은 단수가 높구나 싶어지는 것이다. 말하자면 맑고도 깊은 그 담담한 청자의 푸른빛을 숭상하던 고려시대 상류사회 사람들의 안목에 이렇게 고담한 멋의 일면도 곁들여져 있었다는 사실은 분명히 즐거운 일의 하나가 아닐 수 없다.

이 철채자기는 겉모양으로 보면 변화 있는 검은색 바탕에 흰 무늬를 장식한 이질적인 자기로 생각되기 쉽지만 따지고 보면 고

려청자기와 꼭 같은 재료와 같은 제작과정을 거쳐 만들어진 일종의 청자에 속하는 것이다. 태토도 청자기를 만드는 흙과 꼭 같고, 유약도 그대로 청자 유약이 분명하지만 다만 청자와 다른 점은 유약을 바르기 전 몸체에 흑색으로 발색되는 철채를 한 겹 바른 후 유약을 입혀 구워 냈다는 점이다. 즉 이 철채로 한 겹 화장을 하지 않았더라면 이것은 그대로 청자와 다를 것이 없다는 말이 된다.

이러한 철채자기에는 대개 흰 무늬를 그려 넣어 흰색과 검은색의 고담한 조화미를 돋보이게 하려 했고, 이 흰색 무늬도 운학문·당초문·삼엽문 등을 대범하게 그려 넣어 소탈하면서도 풍류미 감도는 독특한 분위기를 이루도록 했다. 일본 사람들은 한때 이러한 검은색 나는 고려청자기에 '고쿠고라이黑高麗'라는 고유명사를 붙여 부르기도 했고, 매우 진귀했던 만큼 값도 놀랄 만큼 비쌌다.

철채자기 중에는 이러한 매병도 있지만 조그마한 찻잔이나 술잔, 때로는 대접 같은 물건도 있는데, 이것들이 도자기를 아끼는 사람들 사이에서 애틋하게 사랑받는 이유는 고려 사람들의 높은 안목과 고담의 멋이 현대 사람들의 가슴에 아직도 새로운 파문을 일으키고 있기 때문이 아닌가 한다. 검은색인가 하고 보면 검푸

르고, 검푸른가 하고 보면 짙은 수박색이 은은히 감도는 이 철채유의 깊은 맛은 마치 돌버섯과 이끼를 머금은 태고의 검은 바위 살결인 양해서 그 숨은 뜻과 입김이 고려 지식인들의 마음처럼 아득하고도 또 가깝게 느껴진다.

한국의 분청사기

분청사기 조화선조문 편병

분청사기 모란 무늬 편병

분청사기 철화당초문 장군

분청자 흑채화 연당초문 병

분청사기 연꽃 물고기 무늬 병

분청사기 조화선조문 편병, 조선시대, 높이 20.5cm, 입지름 6.5cm, 밑지름 8cm, 삼성미술관 리움 소장

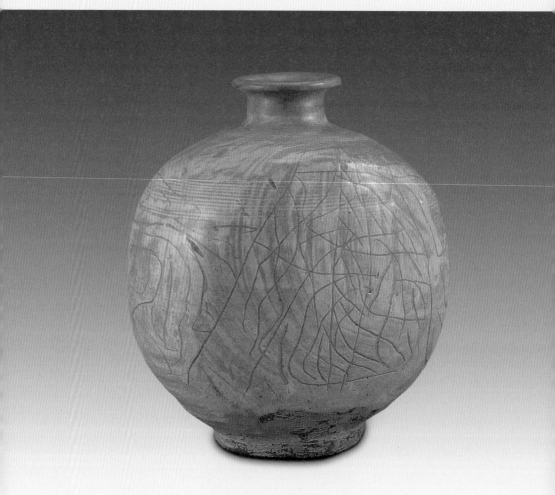

백토 귀얄자국이 주는 흥건한 멋과 장난기가
가득 어렸으면서도 현대 추상미술 뺨칠 만큼
짜임새 있는 선의 구성은 마치 파울 클레의 작품을
보는 듯싶은 신선한 현대감각을 느끼게도 한다.

분청사기 조화선조문 편병

'이 가락진 멋과 싱싱한 아름다움을 네가 알아본다면 좋고 모
른다면 그만이지' 하는 생각이 아마도 이러한 병을 주물러 낸 도
공들이 지녔던 익살 반 진실 반의 조형의식이었던 것 같다. 말하
자면 도공 자신은 그럴 만한 감흥에 잠겨 흥겨워하면서 이 그림
을 긁적거렸음이 분명하다. 해학이니 익살이니 하는 것도 이만
큼 표현이 되면 그 차원이 보통이 아니었음을 알 수 있고, 더구
나 병체에 바른 아첨 없는 백토 귀얄_{돼지털이나 말총을 넓적하게 묶어 풀칠이나}
_{옻칠을 할 때 사용하던 솔}자국이 주는 흥건한 멋과 장난기가 가득 어렸으
면서도 현대 추상미술 뺨칠 만큼 짜임새 있는 선의 구성은 마치

135

파울 클레의 작품을 보는 듯싶은 신선한 현대감각을 느끼게도 한다.

이러한 유형의 선각선으로 새김, 또는 그런 그림이나 무늬 추상의장은 조선시대 초기의 분청사기에서 멋진 것을 흔히 볼 수 있으며, 또 백자 떡살 무늬와 목각 떡살 무늬에서도 뛰어난 작품들을 흔하게 볼 수 있다. 따라서 이러한 선각 추상무늬의 아름다움은 조선시대 공예 작품에 나타난 이색적인 특색을 이루는 것이기도 하다.

이러한 추상무늬의 발단은 어떠한 구상 도안이 점진적으로 퇴화하여 틀 잡힌 것이 적지 않으나 따지고 보면 비정력적인 요소, 즉 끈기나 정력의 부족 때문에 적당히 긁적거려 두는 게으름의 소산이 때를 벗고 격이 잡힌 것이라고도 볼 수 있는 일면이 있다. 그러나 또 다른 면에서 보면 아첨을 모르는 조선시대의 도공들이나 잔재주 못 부리는 목공들의 성정이 하나의 민족양식의 바탕이 되어서 선각 무늬의 소박한 아름다움으로 틀 잡힌 것임이 분명하다.

말하자면 조선시대 공예품에 나타난 선각 무늬에서 느껴지는 추상의 아름다움은 희미하나마 조선의 공예인들이 지녔던 추상정신의 발로였다고 보아야 옳을 것 같다. 이러한 추상무늬 분청사기는 호남지방 각지에서 15세기 무렵에 다량으로 생산되었으며 그

대표적인 도요지는 전라남도 무등산 금곡마을에 남아 있다.

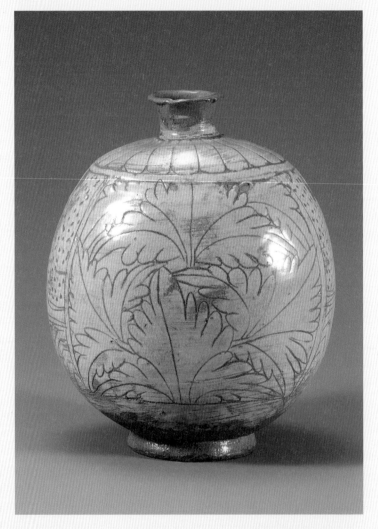

다만 도공이 생각나는 대로 그리고
흥겹게 찍은 선과 점이 어울려서 쾌적하고도
근대적인 미의 화음을 유량하게
울려 주고 있음을 느낄 수 있을 뿐이다.

분청사기 모란 무늬 편병

추상의 아름다움이란 야릇한 매력을 지니는 법이다. 문자 비슷한 무슨 부호 같은 것을 꼬불꼬불하게 도장으로 새겨서 한지에 찍거나 주묵붉은 빛깔의 먹으로 그린 종이쪽지가 곧 부적이 되지만, 가로로 들고 봐도 세로로 들고 봐도 알아볼 수 없는 그 이상한 형상도 말하자면 야릇한 추상의 아름다움을 지니고 있으니 말이다. 물론 도자기나 다른 미술품에 나타난 추상 표현은 이 부적과는 착상이 다르지만 야릇한 매력을 지니기는 마찬가지다.

무당의 부적의 뜻을 알아보려고 하는 사람들이 무슨 영검스러운 마력이 그 야릇한 부호 속에 스며 있지 않나 해서 두렵고 고맙

게 생각하는 것과 마찬가지로 미술품에 나타난 추상의 아름다움을 분석하고 또 풀이해 보려는 사람들은 보통 추상의 형상 속에 무슨 미의 비결이나 비밀 같은 것이 스며 있지나 않을까 하고 생각하는 경우가 많은 것 같다. 언젠가 외국 잡지에서 다음과 같은 이야기를 읽은 기억이 있다. 추상화가는 아니지만 피카소에게 어떤 사람이 "당신의 그림은 도무지 이해할 수가 없다"고 했을 때 피카소는 "당신은 숲 속에서 아름답게 노래 부르며 조잘대는 온갖 산새들의 말을 이해할 수가 있습니까"라고 반문했다는 이야기다. 말하자면 추상미술이란 무슨 뜻인지 모르면서도 산새들의 노랫소리를 아름답게 들을 수 있는 것과 마찬가지로, 추상미술을 보는 이의 눈과 마음이 즐거워지고 또 마음속에 아름다운 감정을 불러일으켜 주는 것으로써 벌써 그 주요한 사명을 다한 것이 된다는 뜻이 아니었는가 한다.

분청사기병에 새겨진 추상무늬도 따지고 보면 아무 뜻도 비밀도 스며 있지 않다. 다만 도공이 생각나는 대로 그리고 흥겹게 찍은 선과 점이 어울려서 쾌적하고도 근대적인 미의 화음을 유량하게 울려 주고 있음을 느낄 수 있을 뿐이다. 이렇게 써 놓고 보면 한국 사람들은 추상의 명수라는 뜻이 되기도 하고, 오늘날 세계를 휩쓰는 추상미술의 샘터 하나가 예부터 이렇게 한국 사람들

의 더운 피 속에 맥맥이 스며 내려오고 있었다는 뜻도 된다. 이런 뜻에서도 오늘날 아직도 충분히 자리 잡지 못한 한국 현대 추상미술의 앞날을 기대하고 또 자랑하고 싶은 마음이 생긴다.

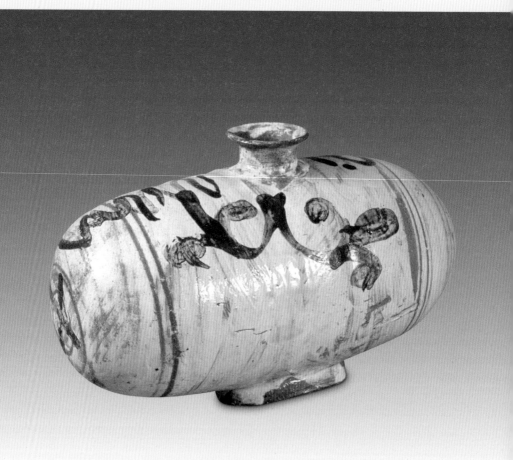

분청사기 철화당초문 장군, 조선시대, 높이 18.7cm, 몸지름 29.5cm, 입지름 5.6cm, 보물 제1062호, 호림박물관 소장

타원형의 굽다리가 수수하게 붙어 있고 분장한 귀얄자국의
흰 살갗 위에 잎인지 꽃인지 분간할 수 없는 검은 풀 무늬가
꿈틀거리듯 환쳐져 있는 것도 희한하게 느껴지고,
그 전체의 생김새와 그림 솜씨가 몹시도 잘 맞아떨어져 있다.

분청사기 철화당초문 장군

삼국시대에도 이미 토기로 만든 술장군이 있었다. 마개를 막은 후 세로로 세워 놓고 쓸 수 있도록 한쪽 마구리를 편편하게 맞물린 것이어서 그릇 모양도 재미있고 그런 궁리를 해낸 옛 사람들의 마음속도 헤아려져 늘 다정하게 느끼던 그릇이다. 큰 것은 술두어 말 들어갈 만큼 듬직하게 생긴 것도 있고 작은 것은 한 주전자의 술이 채 들어갈 수 없을 정도로 자그마한 것도 있다.

근세에 와서 특히 이것이 유행했던 때가 15세기 무렵이었던 듯싶은 것은 그 무렵의 백자와 분청사기 종류에 술장군이 전에 없이 많이 남아 있는 것으로 보아 짐작이 된다. 특히 계룡산 가마

에서 만들어진 철화문 분청 장군들은 출토되는 수가 많을뿐더러 그 생긴 모양과 장식 솜씨도 매우 다양하고 멋져서 그것이 주기술을 마시는 데 쓰는 여러 가지의 그릇라는 점과 아울러 운치를 즐기는 애도가들 사이에서 깊은 사랑을 받아 왔다.

더구나 이 계룡산 철화문 분청 장군들은 세로로 세워 놓고 쓰도록 만든 것이 아니라 입과 상대되는 배 바닥에 타원형의 높은 굽이나 나막신 굽 같은 것을 달아 가로놓이도록 된 것이 보통이어서 그 구수한 생김새가 한층 돋보인다. 어딘가 약간 이지러졌다 한들, 어느 한 구석이 좀 기울어졌다 한들 용도와 기능에 지장만 없으면 그러한 점에 하등 개의하지 않은 한국인의 태평한 성정이 이러한 술장군에 잘 드러나 있는 것이 아닌가 한다. 그런 뜻으로 보고 있으면 의미심장한 웃음이 내 입에서 새어 나올 지경이다.

이 술장군은 그러한 종류의 술장군 중에서도 두드러지게 멋진 작품의 하나여서 공예품에 반영된 욕심 없는 소탈한 민중의 마음이란 이렇게 아름다운 것이로구나 싶을 때가 있다. 기름한 몸체에 타원형의 굽다리가 수수하게 붙어 있고 분장한 귀얄자국의 흰 살갗 위에 잎인지 꽃인지 분간할 수 없는 검은 풀 무늬가 꿈틀거리듯 환쳐져 있는 것도 희한하게 느껴지고, 그 전체의 생김새와 그림 솜씨가 몹시도 잘 맞아떨어져 있다.

분청자 흑채화 연당초문 병, 조선시대, 높이 28.7cm, 간송미술관 소장

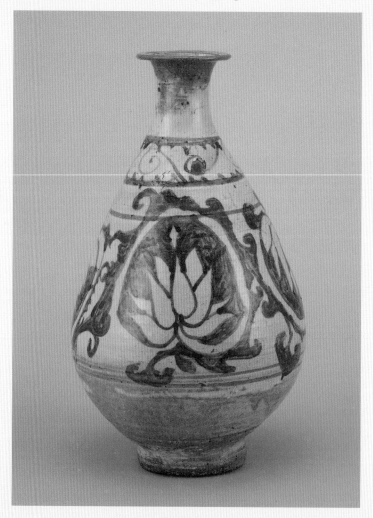

아무 잔재주도 없이 마음 내키는 대로
그려 버린 검은 그림이 지닌 야취의 멋은 우리나라
그 어느 시대 그 어느 도자기에서도 볼 수 없는
민중적인 신선한 힘과 멋을 아울러 지니고 있다.

분청자 흑채화 연당초문 병

청징하고도 가냘픈 고려청자의 아름다움 속에서 분청사기 철
화문철분이 섞인 채색 물감으로 그린 무늬과 같은 대범하고도 싱싱한 야일의
멋이 싹텄다는 것은 놀라운 일이다. 고려청자를 명주고름 같은
비단결의 감각에 비긴다면 이 분청사기의 아름다움은 아마 생모
시나 부둔한 수목필의 감촉과도 같은 것을 아울러 지녔다고 할
수 있을 것이다. 이러한 철화문 분청사기들의 아름다움이야말로
조선시대 서민들의 타고난 성품과 그리고 생활감정과 천생연분
이라는 느낌이 든다.

병은 생긴 대로 그 기능에 불편함이 없고 검푸른 바탕을 감추

기 위해서 귀얄로 돌려 바른 백토자국은 신선하고도 멋지다. 이 모싯발 같기도 하고 어쩌면 수목발 같기도 한 흰 바탕 위에 아무 잔재주도 없이 마음 내키는 대로 그려 버린 검은 그림이 지닌 야취의 멋은 우리나라 그 어느 시대 그 어느 도자기에서도 볼 수 없는 민중적인 신선한 힘과 멋을 아울러 지니고 있다. 이것은 새 문화 건설의 의욕에 불타던 조선시대 초기의 시대정신이 조선 도공들의 손길에 점지되어서 이루어진 것이라고 보아야겠다.

철화문 분청사기란 귀얄문 분청사기 유리에 자토를 풀어서 붓으로 무늬를 그린 것을 의미하는 것으로, 지금까지 조사된 요지 중에서 이러한 기법을 보인 곳은 충청남도 공주군 계룡산 지구의 조선시대 분청사기 가마뿐이다.

이 계룡산 분청사기 가마는 대략 16세기 전반기 무렵에 활동하던 지방 관요로 짐작되는데, 아마 임진왜란 당시에는 이미 활동이 중지되어 있었거나 다른 종류의 사기를 생산하고 있었다고 볼 수 있다.

어쨌든 철화문 분청사기는 분청사기 중에서도 가장 민중적이고 또 어찌 보면 근대적이라고 이름 붙일 만큼 철화로 된 무늬나 그림이 청신 발랄할뿐더러, 사뭇 추상이라고 할 수 있을 만큼 무심하고도 순정적인 그림을 거리낌 없이 단숨에 그려 넣은 것이

많다. 그러한 그림일수록 필력이 놀라울뿐더러 붓 끝에 속도와 힘이 맺혀 있어 어디서 이러한 멋과 힘이 솟구쳤을까 새삼 놀라움을 느낄 때가 있다. 말하자면 건강하던 당시의 조선시대 서민 감정이 시대정신을 타고 이 놀라운 한국미의 새로운 바탕을 창조해 낸 것이라고 생각하면 16세기 도공의 조형역량에 대한 경념 같은 것을 금하지 못한다.

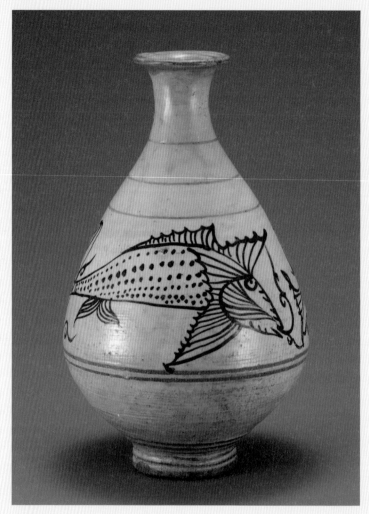

이 병의 아름다움은 병 자체의 수수하고
담박한 질감이나 몸체에 바른 백토의 멋진 귀얄자국,
그리고 병목과 배에 두른 네 줄기의 띠무늬가
함께 어울려 일으키는 하모니에 있다.

분청사기 연꽃 물고기 무늬 병

익살스러운 것 같으면서도 천박해 보이지 않는다는 것은 미술에 나타난 해학미로서 반드시 지녀야 할 요건이다. 충청도 계룡산요에서 생산된 16세기 무렵의 철화문 분청사기 중에는 이러한 해학미가 깃들인 도안이 적지 않고, 이것은 소박한 분청사기의 피부질감과 잘 조화되어 조선 초기 도예미에 매우 독특한 분위기를 이루고 있다.

귀얄로 발라진 백토 바탕 위에 주저 없는 필치로 그린 꽃이나 구름, 새나 물고기 같은 무늬들을 보면 익살스럽기도 하고 어리광스럽기도 해서 속이 후련해질 때가 가끔 있다. 어른들의 솜씨

로 보면 너무 치기가 넘치고 어린이의 일로 보면 그 도안의 짜임새나 필력이 마치 요즘 화가들의 멋진 소묘에 비길 만도 해서 사뭇 근대적인 감각을 느끼게 해 준다.

이 어문병의 도안도 자유분방한 필치 같으면서 하나도 객기가 없는 것이 대견하고 또 이러한 종류의 분청사기 그림들을 모아 놓고 보면 그림을 그린 도공들이 어떠한 제약이나 격식에 얽매인 것 같은 흔적을 볼 수가 없는 것이 좋다. 말하자면 내키는 대로 그릇에 알맞게 흥겨워서 그렸을 뿐 아마 꼭 같은 것을 몇 개 그려야 한다는 부담감 같은 것이 없이 이루어진 그림들이 아닌가 한다. 물고기의 지느러미가 마치 비어_{날치} 같기도 하고 비늘 표현도 대범해서 그린 이의 흥중이 헤아려진다고 할까. 그러나 물고기가 연꽃 고갱이와 곁들여져 있으니 비어도 아니요 그저 상념의 물고기라고나 해 둘 수밖에는 없다.

어쨌든 이 병의 아름다움은 병 자체의 수수하고 담박한 질감이나 몸체에 바른 백토의 멋진 귀얄자국 그리고 병목과 배에 두른 네 줄기의 띠무늬가 함께 어울려 일으키는 하모니에 있다. 더구나 병 입의 언저리에만 아무 계산 없이 백토칠을 안 한 솜씨는 무의식적이었다 해도 장식미술에 나타낼 수 있는 본질적인 아름다움의 기교를 너무나 정통으로 찌른 느낌이 없지 않다.

한국의 백자

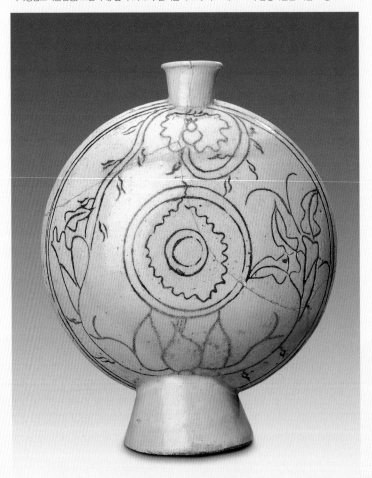

높은 원추형의 굽다리 윗둘레에 성큼성큼 둘러 새겨진
꽃잎 모양은 연꽃이라 하면 연꽃잎 같아 보이기도
하지만 연꽃으로 안 보인다면 무엇이 대수냐는 듯한
마음씨가 은은하게 풍기는 것 같다.

백자상감초화문편병

바라보고 있으면 허허 하고 웃음이 나올 지경이 된다. 이 병을 만든 사람이나 이것을 즐겨 쓰던 조선시대 사람들이 모두 이 병을 바라보면서 지금의 내 심정과 같은 흥건한 기분을 느꼈을지도 모른다. 말하자면 세상사에 대한 한국 사람들의 숨김없는 마음 자세가 이 병에 새겨진 성근 그림처럼 야무지지도 못하고 모질지도 못했던 것이 아닌가 싶어진다.

무엇을 이렇게 그리고자 한 계산도 없고 또 그런대로 따지고 봐도 별로 서운한 구석도 없어 보이는 점에 오히려 마음이 쏠린다고 할 수 있을 것 같다. 병의 한편 둘레에도 무슨 풀꽃 한 가

지가 빙글빙글 돌아서 돋아났고, 또 한편에는 잘 그렸다 할 수도 없고 못 그렸다 할 수도 없는 이름 모를 풀잎 한 그루로 빈 데를 채웠으니, 필경 도공은 이것을 새겨 넣으면서 저도 모르게 히히하고 웃었을 것이 아닌가 한다.

앞면 한가운데는 큼직한 원을 겹쳐 그리고 그 안에 꼽실꼽실 돌려 새긴 희한한 형체 하나는 과연 무엇을 생각하며 무엇을 형상한 것인지, 그 형체 속에는 다시 어리숭한 작은 원이 두 겹으로 그려져 있다. 높은 원추형의 굽다리 윗둘레에 성큼성큼 둘러 새겨진 꽃잎 모양은 연꽃이라 하면 연꽃잎 같아 보이기도 하지만 연꽃으로 안 보인다면 무엇이 대수냐는 듯한 마음씨가 은은하게 풍기는 것 같다.

세상에 하고많은 색깔 중에 어째서 한국 사람들은 이렇게 쌀쌀스럽지도 훗훗하지도 않은 다정한 흰빛을 그리도 좋아했는지, 모두가 타고난 천성에 그러한 인자가 스며 있었는지도 모른다. 그러한 흰 살갗 위에 검지도 않고 그다지 푸르지도 않은 검정 단색 그림만을 조촐하게 새겨 넣고서야 마음이 편안했던 조상들의 안목을 다시금 되새겨볼 필요가 있다고 생각한다.

이 병은 1467년세조 13 경상도 언양 고을의 현감 벼슬을 지냈던 김윤의 집, 돌아간 어머니 정씨의 무덤에서 백자 흑상감 묘지고

인의 이름과 신분, 행적 등을 기록한 돌판와 함께 발견된 것으로 당시 언양 지방

백자 가마에서 시골 도공들의 손으로 구워졌음이 거의 분명하다.

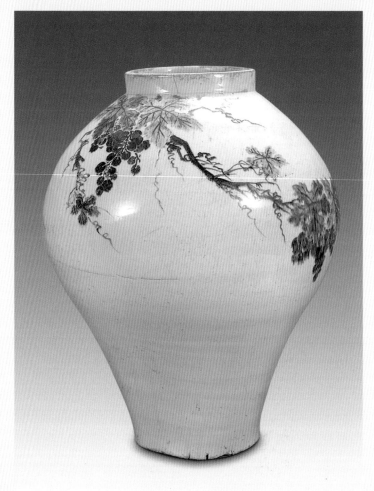

둥글고 풍요한 어깨에 알맞게 솟은 입이 있고,
허리 아래가 너무 훌쳤구나 싶지만 자세히 보면
그 상큼한 아랫도리의 맵시가 아니고는 이 항아리의
잘생긴 몸체를 가눌 수 없을 것이 아닌가 싶다.

백자 철화포도문 항아리

나는 조선시대 백자 항아리의 아름다움을 가리켜 "잘생긴 며느리 같다"는 말로 표현한 일이 있다. 실상 조선백자 항아리들을 바라보고 있으면 매우 추상적인 말이기도 하지만 "잘생긴 며느리 같다"는 말이 실감나게 느껴질 때가 가끔 있다. 잘생겼다는 말이 예쁘다는 말과는 뉘앙스가 다르고 또 잘생겼다는 말에 며느리를 더하면 한층 함축성 있는 뜻을 지니게 된다. 잘생겼다는 말은 얄밉지 않다는 말도 되고 또 원만하고 너그럽다는 말도 되며 믿음직스럽다는 뜻도 포함되어 있으므로, 우리 백자 항아리의 아름다움 속에는 그러한 아름다움의 요소들과 귀여운 며느리가 지

니는 미덕이 함께 있는 셈이 된다.

둥글고 풍요한 어깨에 알맞게 솟은 입이 있고, 허리 아래가 너무 훑쳤구나 싶지만 자세히 보면 그 상큼한 아랫도리의 맵시가 아니고는 이 항아리의 잘생긴 몸체를 가눌 수 없을 것이 아닌가 싶다. 조선시대 도자기 중에는 이러한 항아리들이 유난스레 많고 또 크기나 생김새도 가지각색이지만 잘생겼다는 표현에서 벗어나는 물건이 거의 없음은 조선적인 아름다움의 덩치가 그러한 기틀 위에 든든하게 뿌리내리고 있음을 뜻하는 것이다. 말하자면 중국의 항아리처럼 거만스럽거나 일본 항아리처럼 신경질적인 데가 없는 것이 우리 조선 항아리의 특색이라고 할 것이다.

특히 도자기 항아리에 그림을 그려서 이렇듯 순후한 문기를 드러낸 예는 이웃나라에서는 매우 드물다. 가득히 도안을 그려 메우거나 회화적인 그림을 그려도 매우 의식적인 권위가 앞서서 조선자기의 그림처럼 순박하고 솔직할 수가 없는 것이다. 조선 항아리의 포도 그림을 바라보고 있으면 과연 그 항아리에 그 그림이구나 싶어지는데, 그것은 포도 덩굴이 뻗어 나간 자취부터 순리를 따랐고 그림이 차지할 공간을 몹시도 멋지게 점지해 놓고 있기 때문이다. 즉 항아리의 멋진 공간을 이 포도 그림은 과분하게 욕심내지 않고 있는 것이다.

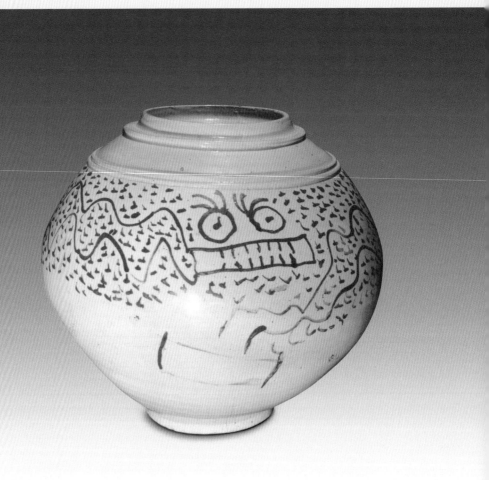

백자 용무늬 항아리, 조선시대, 높이 34.4cm

어리광스러운 선으로 이뤄진 용의 몸체라든가,
네모난 입을 중심으로 한 어리석은 얼굴 모습의
조화를 보고 있으면 마치 어느 청신한
추상회화에서처럼 싱싱한 아름다움을 느끼게 된다.

백자 용무늬 항아리

세상에 용꿈을 꾸어 본 사람은 있지만 용을 본 사람은 없다. 본
일이 없는 그림을 그리려면 남이 그린 용 그림을 흉내 내거나 상
상력을 동원해서 자기 나름으로 용을 구성해 볼 수밖에 없다. 자
신이 상상한 자기 나름의 용을 형상으로 표현해 보는 일은 마치
처음 보는 용의 모습을 꿈속에서 보는 경우와 크게 다를 바가 없
을 것이다. 말하자면 이 항아리에 그린 용 그림의 작가는 현실
속에서 이렇게 신기로운 용꿈을 꾸면서 익살스러운 용의 모습에
자기도 모르게 웃음이 터졌을지도 모른다.

조선시대의 도공들은 마음이 마치 이 못생긴 용처럼 순박했고,

대개가 그리고 싶은 것을 자기 나름대로 거리낌 없이 그릴 수 있는 천진한 사람들이었다고 생각된다. 쭉쭉 찍은 점과 구불구불 어리광스러운 선으로 이뤄진 용의 몸체라든가, 네모난 입을 중심으로 한 어리석은 얼굴 모습의 조화를 보고 있으면 마치 어느 청신한 추상회화에서처럼 싱싱한 아름다움을 느끼게 된다.

이러한 종류의 철화백자는 대개 자유스럽게 운영되는 시골 민간 사기가마에서 생산된 것으로 분원사기처럼 어떠한 격식이나 제약에 얽매이지 않은 자유스러움이 신명나게 그 표현 위를 넘나들고 있다는 느낌이다. 항아리의 입 마무리와 어깨 둘레에 두른 띠 모양도 특색이 있고, 또 철화의 색깔도 유난스러우며 유색도 회백색이어서 일반 관요백자와는 여러 모로 다른 데가 많다. 이러한 형태의 항아리에는 청화 그림이 그려진 것이 없는 것을 보면 이것은 철화사기가 성행하던 때의 것임을 알 수 있고, 따라서 조선시대 중엽 청화채료를 흔하게 쓸 수 없었던 시절의 유풍이 반영된 것이라고 짐작된다.

어쨌든 영검스럽고 두려워해야 할 두 마리의 용을 이렇게 회화적으로 그려 내면서도 그린 사람들이나 이 그릇을 쓰는 사람들의 마음이 모두 함께 천하태평이었으니 한국 민족은 필시 멋을 만들고 멋을 즐길 줄 아는 복 받은 족속이라고 생각한다.

백자 달항아리, 조선시대, 높이 41.2cm, 보물 제1437호, 국립중앙박물관 소장

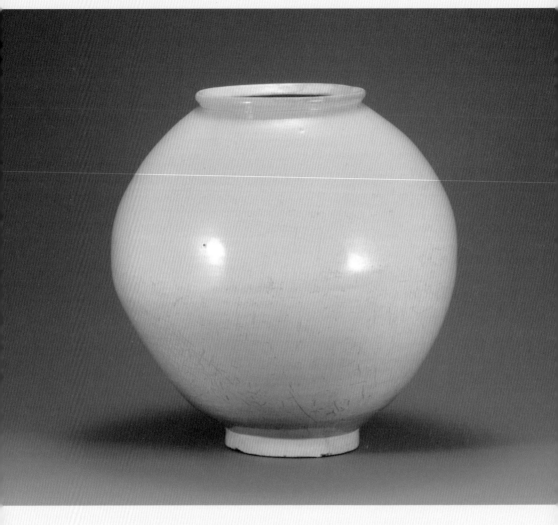

아무런 장식도 고운 색깔도 아랑곳할 것 없이 오로지
흰색으로만 구워 낸 백자 항아리의 흰빛의 변화나
그 어리숭하게만 생긴 둥근 맛을 우리는 어느 나라
항아리에서도 찾아볼 수 없다는 데에서 대견함을 느낀다.

백자 달 항아리

한국의 흰 빛깔과 공예미술에 표현된 둥근 맛은 한국적인 조형
미의 특이한 체질 가운데 하나이다. 따라서 폭넓은 흰빛의 세계
와 형언하기 힘든 부정형의 원이 그리는 무심한 아름다움을 모르
고서는 한국미의 본바탕을 체득했다고 말할 수 없을 것이다. 더
구나 조선시대 백자 항아리들에 표현된 원의 어진 맛은 그 흰 바
탕색과 아울러 너무나 욕심이 없고 너무나 순정적이어서 마치 인
간이 지닌 가식 없는 어진 마음의 본바탕을 보는 듯한 느낌이다.

외국 사람들이 곧잘 한국을 항아리의 나라라고 부르듯이, 우리
네의 집안 살림살이 중에서 크고 작은 항아리 종류들을 빼놓으면

집 안이 허수룩해질 만큼 그 위치가 크다. 따라서 이렇게 많은 항아리들 중에는 잘생긴 작품이 매우 많다. 이 항아리들을 빚어 낸 사람들도 큰 욕심 없이 무심히 빚어내었을 것이고 이것을 사 들여 아침저녁 매만지던 조선시대 여인들도 그저 대견스러운 마음으로 무심하게 다루어 왔을 것은 말할 것도 없다. 이렇게 남겨진 백자 항아리들이 오늘날 한국미의 가장 특색 있는 아름다움의 한 가닥을 차지하게 되었고, 요사이는 잘생긴 백자 항아리 하나에 천만금이 간다고 해도 놀랄 사람이 없게 되었다.

이러한 백자 항아리의 작자들이 비록 그 아름다움을 인식하고 의식적으로 작품화한 것은 아니었다 해도 그들은 자신의 손끝에서 빚어지는 항아리의 둥근 맛과 여기에서 저절로 지어지는 의젓한 곡선미에 남몰래 흥겨웠을는지도 모른다. 말하자면 비록 작가의식을 가지고 계산해서 낳아 놓은 아름다움은 아니라 해도 도공들의 손길이 그들의 흥겨운 마음을 따라 움직였을 것임은 두말할 것도 없다. 즉 모르고 만들어 낸 아름다움은 결코 아니었던 것이라고 생각한다.

아무런 장식도 고운 색깔도 아랑곳할 것 없이 오로지 흰색으로만 구워 낸 백자 항아리의 흰빛의 변화나 그 어리숭하게만 생긴 둥근 맛을 우리는 어느 나라 항아리에서도 찾아볼 수 없다는 데

에서 대견함을 느낀다. 이러한 백자 항아리들을 수십 개 늘어놓고 바라보면 마치 어느 시골 장터에 모인 어진 아낙네들의 흰옷 입은 군상이 생각나리만큼 백자 항아리의 흰색은 우리 민족의 성정과 그들이 즐기는 색채를 잘 반영한 것이라고 생각한다.

한국 사람들은 백의민족이라는 이름을 스스로 지어 부르기도 했는데, 우리네의 흰 의복과 백자 항아리의 흰색은 같은 마음씨에서 나온 것이라고 해야겠다. 이웃 나라 중국 자기나 일본 자기들이 그렇게 다채로운 빛깔로 온통 사기그릇을 뒤덮던 시대에 우리는 마치 산 배꽃이나 젖 빛깔에도 비길 수 있는 순정 어린 흰빛의 조화를 유유하게 즐겨 왔으니 과연 한국 사람을 백의민족이라고 부를 만하지 않은가.

아주 일그러지지도 않았으며 더구나 둥그런 원을 그린 것도 아닌 이 어수룩하면서도 순진한 아름다움에 정이 간다 하면 심미에 대한 건강한 태도가 아니라고 할 사람이 혹시 있을지도 모르지만, 조선자기의 아름다움은 계산을 초월해서 이러한 설명이 필요하리만큼 신기롭고도 천연스러운 아름다움에 틀림없다고 나는 생각한다.

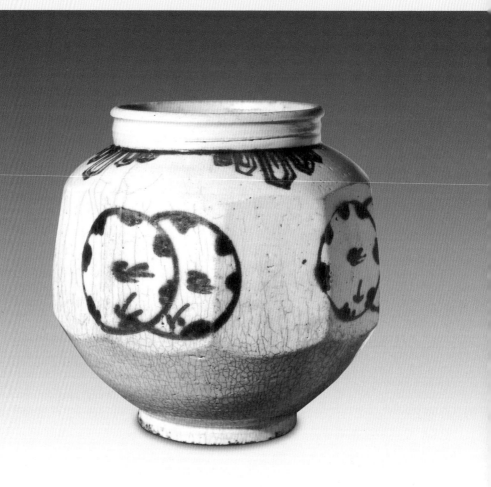

연속해서 그리지 않고 네 군데로 나누어 포치한 뜻,
그리고 둘씩 겹쳐 그린 둥근 무늬 안에 있는
사뭇 추상적인 무늬의 근대감각은 능히
현대 공예의장을 뺨칠 만하다고 할 수 있을 것이다.

백자 제비 구름 무늬 모깎기 항아리

순백 흰 바탕에 주홍색 무늬를 장식한 조선시대의 진사백자는 일반적으로 색채가 희박한 한국 도자기 중에서는 매우 이채로운 존재다. 조선 후기 백자 중에는 간혹 청화백자에 진사무늬를 곁들인 작품도 있지만 진사자기의 참맛은 오히려 흰 사기 바탕 위에 주홍빛 단색으로 촉촉하게 그린 홍백색의 멋진 조화에 있다고 할 것이다.

주저 없이 그려진 무늬의 발색은 진한 핏빛 무늬를 마치 천생연분처럼 자연스럽게 포용하고 있다는 느낌이다. 말하자면 무늬를 한두 점 더 찍으려 해도 더 찍을 데가 없고 한두 점 덜 찍으려

해도 덜 찍을 도리가 없으리만큼 조형적으로 사리에 맞아 있다. 번잡스럽지도 허탈하지도 않은 편안한 이 무늬의 앉음새에서 우리는 욕심이 없으면서도 짜임새를 잃지 않는 한국 공예미의 신기한 일면을 실감나게 봤다는 느낌이 깊다.

나지막한 둥근 항아리의 몸체를 손 내키는 대로 '모깎기' 해낸 까닭에 이러한 모깎기 항아리의 면수는 일정하지 않을 때가 많아서 어느 때는 10면인가 하면 어느 때는 11면이 될 때가 있고, 무늬의 위치와 격식도 얽매여 있지 않은 데에 묘미가 있다고 할 것이다. 즉 숙련된 도공의 안목은 장식무늬의 효과나 조형미의 참맛을 무척 바르게 인식하고 있었음이 분명하다.

항아리 목 언저리에 돌려 그린 연꽃무늬의 길고 짧은 앉음새라든가 그것을 연속해서 그리지 않고 네 군데로 나누어 포치한 뜻, 그리고 둘씩 겹쳐 그린 둥근 무늬 안에 있는 사뭇 추상적인 무늬의 근대감각은 능히 현대 공예의장을 뺨칠 만하다고 할 수 있을 것이다. 둥근 무늬 안 둘레에 뭉실뭉실 돌려 그린 것은 하늘과 땅 사이의 풍물을 극도로 간추려 표현한 것이며 한가운데에 나는 모양의 물체는 산수지간을 나는 새임이 분명하다. 항아리 입보다는 굽이 좁아서 불안정한 형태라고 속단할 사람이 있을지도 모르지만 실상 도공은 몸체의 '모깎기'를 아래로 넓혀서 시각을 교정

하고 있으므로 도리어 편안한 안정감을 느끼게 한다. 이러한 항아리는 18세기 무렵 시골 가마에서 구워 낸 작품들이며, 원래부터 전해진 수가 적었을 뿐더러 쓸 만한 작품들은 공예미에 일찍 눈을 뜬 일본 사람들이나 서양 사람들의 손에 의해 바다를 건너가 버려서 지금 국내에는 예가 매우 드물다.

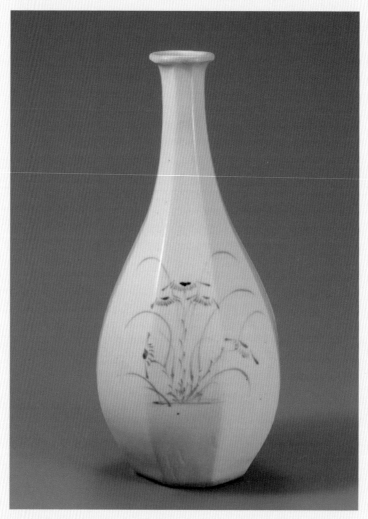

날씬한 몸매에 기름지지 않고 조촐하고도 가늘게
그려진 들국화 한 가지. 마치 조선의 아름다움.
조선인의 지조가 바시시 그 속에 숨 쉬는 듯싶은 쪽빛 상념이
어지러워진 내 눈동자를 지금 씻고 또 씻어 주고 있다.

백자청화국죽문각병

흰빛과 쪽빛은 한국인의 꿈이며 또 지체이기도 하다. 그 많은 흰 항아리, 그 많은 흰옷 사이에 이 팔모 모깎기 흰 병이 차지하는 자리가 어드메쯤인지, 엄청나게 먼 곳에 놓여 있는 것 같기도 하고 또 바로 눈앞에 놓인 곱고 흰 손목을 쓰다듬고 싶을 만큼 문득 정애가 느껴지는 아주 가까운 존재 같다는 생각이 들기도 한다.

먼 옛날 5백 년이나 거슬러 올라간 옛날에 더 멀고 먼 회교도의 나라에서 온 회청回靑, 도자기에 푸른 채색을 할 때 쓰는 안료의 하나, 코발트 안료이 그 야릇한 푸른 빛깔을 이렇게 한국의 흰 사기 바탕에 수놓은 것

은 조선인의 쪽빛 소망이 그렇게도 간절한 것이었음을 일러 준다. 쪽을 심어 항라 비단과 모시, 베를 물들이고 흰 한지를 적셔 내어 색간지와 시전시나 편지 따위를 쓰는 종이을 만들던 조선인들의 안목은 일찍이 명나라에서 건너온 청화백자의 신기한 쪽빛 그림을 보고 그 꿈을 서울에서도 이루어 보기를 염원했다.

세조대왕은 온 나라 안에 포고를 내려서 국산 청화백자를 구워 바치는 사람이 있으면 후히 상을 내리겠노라 했고, 전라도 경차관조선시대에, 지방에 파견하여 임시로 일을 보게 하던 벼슬. 주로 밭곡식의 손실을 조사하고 민정을 돌봄 구치동은 주야로 궁리하고 나라 안을 두루 찾아 토청청화자기에 쓰는, 우리나라에서만 나는 푸른색 도료이라는 원료를 구해 냈다. 토청으로 그림을 그린 구치동의 청화백자는 회청으로 그린 것처럼 쪽빛이 갓맑지는 못했지만 세조는 대견히 여겨 후한 상을 내렸고, 어둡고 침침한 그 토청 빛깔을 맑게 하기 위해서 분원의 도공들은 한동안 비지땀을 흘려야 했다.

얼마나 세월이 흘렀을까. 광주 도마치 가마에서 구워 낸 영롱한 청화백자의 쪽빛 그림에 왕도 즐거워했지만 그보다 더 즐거워했던 사람은 아마 도마치 가마의 무명 도공들이었으리라.

15세기 중엽 이후가 되면 이 추초문 모깎기 병 같은 영롱한 쪽빛 그림의 청화백자가 예삿일처럼 터져 나왔고, 조선 사람들의

안복은 그래서 한층 풍성해졌다. 오늘날 남겨진 그 시대 청화백자는 새벽하늘의 별처럼 듬성하지만, 마치 별빛처럼 갓맑고 또 손에 닿지 않는 아득한 곳에 자리 잡은 별님처럼 지체가 높아 보이기만 한다.

팔모 모깎기의 날씬한 몸매에 기름지지 않고 조촐하고도 가늘게 그려진 들국화 한 가지. 마치 조선의 아름다움, 조선인의 지조가 바시시 그 속에 숨 쉬는 듯싶은 쪽빛 상념이 어지러워진 내 눈동자를 지금 씻고 또 씻어 주고 있다.

청화백자동자조어문병, 조선시대, 높이 25.4cm, 간송미술관 소장

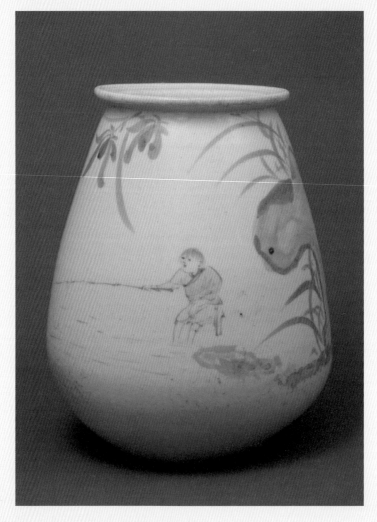

잘생긴 둥근 모습과 알맞게 그려진 청화 그림이 그리도
잘 어울리는 것은 조선시대 도자공예의 격조와 한국 도예미의
유연한 장점의 일단을 보여 주는 것으로, 잔재주가 공예미에서는
한낱 낭비에 불과하다는 점을 매우 잘 보여 준다.

청화백자동자조어문병

조선 자기가 잘생겼다는 말은 이런 화병을 두고 하는 말인지도 모른다. 안정된 듬직한 자세라든지 이 세상 아무것에도 구애 받지 않는 자유스러운 생김새는 마치 욕심 없는 도공의 얼굴을 보는 것 같아서 보고 있으면 마음이 편안해진다.

청백색이 감도는 은은한 백자 바탕에 종아리를 걷어 올리고 흘림낚시에 열중하고 있는 목동의 모습을 코발트색 청화로 그렸으니, 그 배색의 청담스러움은 족히 한국 사람들의 구미에 맞을 만할뿐더러 마구 생긴 것 같으면서도 환해 보이는 이 화병의 솜씨가 이만저만 완숙한 것이 아님을 즐거운 마음으로 생각한다. 둥

근 모습을 이만큼 원만하게 빚어 올릴 수 있다든지, 또는 여기에 그린 그림의 청화색이 그리도 조촐하다든지 하는 조건만으로도 이 화병은 일류 도공의 손으로 일류 가마에서 구워졌음을 알 수 있고, 더구나 그려진 그림이 보통 솜씨가 아니라는 점이 이 병의 지체를 한층 높여 주는 요인이 된다고 해야겠다.

조선시대의 궁중에는 사옹원이라고 일컫는 관청이 있어서 왕실의 어주수라간를 관장하고 이에 필요한 기물과 시설을 조달했는데, 이 관청은 여기에 필요한 사기그릇을 구워 내기 위하여 경기도 광주군에 분원사옹원의 분원이라는 뜻을 두고 수백 년 동안 조선백자를 직접 생산해 왔다. 이러한 화병은 바로 이 분원 같은 틀 잡힌 사기가마가 아니고는 구워 낼 수 없는 세련된 물건일뿐더러, 이 낚시질 그림은 분명히 도공의 손으로 그려진 것이 아니라 도화서에 배속된 화원을 동원해서 그린 본격적인 화가의 작품임에 틀림없어 보인다. 세계에는 우수한 도자기를 생산한 나라도 많고 도자기의 장식 종류도 헤아릴 수 없이 많지만 그 시대의 뛰어난 화가가 이렇게 회화적인 그림을 대량으로 도자기 위에 그려 남긴 예는 많다고 할 수 없다. 더구나 이 화병은 생김새나 유약의 느낌 그리고 청화 빛의 특징 등으로 보아 조선시대 영조 또는 정조 때의 작품으로 짐작될뿐더러 능숙하게 그려진 목동의 모습 같은

것은 마치 단원 김홍도가 그린 풍속도의 인물과 같은 인상을 주기도 한다는 점에서, 만만치 않은 의미를 지니고 있다는 것을 알 수 있다.

어쨌든 이 화병의 생김새에서 볼 수 있는 잘생긴 둥근 모습과 알맞게 그려진 청화 그림이 그리도 잘 어울리는 것은 조선시대 도자공예의 격조와 한국 도예미의 유연한 장점의 일단을 보여 주는 것으로, 잔재주가 공예미에서는 한낱 낭비에 불과하다는 점을 매우 잘 보여 준다.

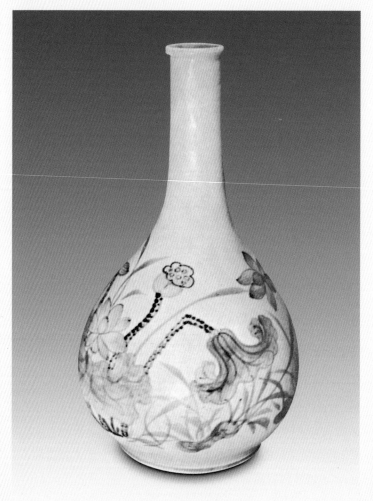

손에 쥐기에 알맞은 병목, 갓맑은 청백색 살결의
은은한 광택은 여기에 하나하나 주워섬기지 않아도
결코 그 어느 점 하나 소홀히 할 수 없는
조선적인 아름다움의 맑은 샘이로구나 싶어진다.

백자청화연화문병

광주분원 가마에서 생산된 이러한 청화백자의 그림 중에는 도공의 그림이 아닌 직업화가들의 그림이 적지 않다. 사옹원 감조관은 1년에 한두 차례 도화서의 화원들을 거느리고 광주분원에 나가서 그들로 하여금 왕실에서 쓸 사기그릇에 청화 그림을 그리도록 감역을 했다. 조선시대 청화백자 그림 중에서 도안을 벗어난 뛰어난 그림들이 간혹 눈에 띄는 것은 이 때문이다. 당시에는 작가를 밝히는 낙관 같은 것을 안 했는데, 지금 보면 낙관이 있었더라면 하는 아쉬움이 느껴질 때가 있다.

중국 도자기들이 지닌 장식 도안의 세련된 솜씨도 물론 훌륭

하기는 하지만 조선시대 청화 그림에서처럼 탁 트인 회화적인 그림의 멋을 찾기 힘든 것은 아마 중국 도자기와 한국 도자기의 감각적 차이라고 할 수 있을는지도 모른다. 말하자면 한국 도자기의 장식화는 벌써 고려시대 상감 무늬 때부터 회화적으로 해체된 경우가 많았다. 더구나 조선 초기의 청화백자는 맨 처음에는 중국 명나라의 도안을 흉내 내서 명나라 것과 분간할 수 없을 만큼 흡사했으나 이내 그 도안이 모두 풀어져서 마음 내키는 대로 자유스러운 회화적 그림으로 변했다. 임진왜란 이전의 고청화 그림들을 보면 멋들어진 소나무 한 그루 또는 매화, 아니면 난초나 국화 같은 가을꽃을 사군자 솜씨로 조촐하게 그린 것들이 적지 않다.

이 병은 18세기 무렵 분원에서 만든 것으로 조선시대 전반기 청화 그림과는 달리 늪가의 연꽃 경치를 흐드러지게 그린 것이다. 특히 청화색의 농담을 마음대로 가누어 썼을 뿐만 아니라 운필도 속도가 있어서 붓 자국이 상쾌하고 갓맑게 엿보이는 것이 매우 좋다. 이 그림의 작가가 누구인지는 분명하지 않지만 필시 어느 멋쟁이 화원의 솜씨였으리라는 것은 그림의 격조에서 쉽게 짐작이 간다.

중국이나 일본에도 이와 비슷한 모양으로 된 술병들이 있지만

중국 것처럼 거만스럽지도 수다스럽지도 않으며, 일본 것처럼 경묘하거나 잔재주를 부리지도 않아서 우선 병 모양만 가지고도 한국이라는 국적을 분명히 해 주는, 의젓하고도 속이 트인 아름다움을 발산하고 있다. 손에 쥐기에 알맞은 병목, 갓맑은 청백색 살결의 은은한 광택은 여기에 하나하나 주워섬기지 않아도 결코 그 어느 점 하나 소홀히 할 수 없는 조선적인 아름다움의 맑은 샘이로구나 싶어진다.

백자 구름 용 무늬 항아리, 조선시대, 높이 35.3cm, 입지름 20cm, 바닥지름 16.6cm, 국립중앙박물관 소장

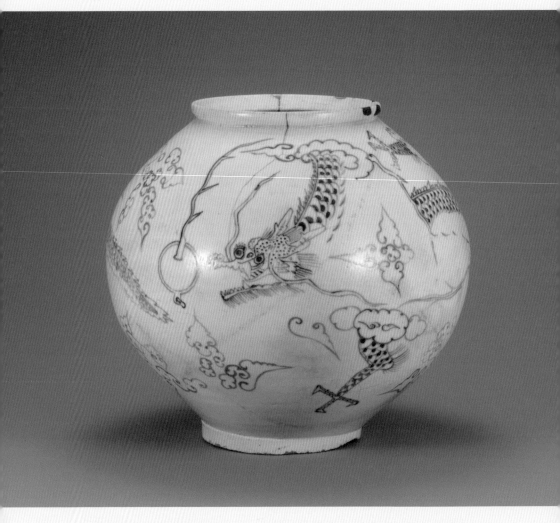

어질게 생긴 항아리의 둥근 맛이라든지 욕심 없이 휘갈긴
붓 자국의 속도에서 용다운 용으로서가 아니라,
멋있게 채워진 항아리의 공간구성이 보여 주는 추상의
아름다움 같은 것을 더 앞당겨 보는 느낌이 들 때가 있다.

백자 구름 용 무늬 항아리

　용을 주제로 한 미술 작품은 일찍부터 중국을 비롯한 그 이웃 여러 나라에 수없이 남겨져 왔다. 한국에서는 삼국시대 이래로 왕궁이나 불교 사원 건축에서 그 권위의 상징으로 번거로우리만큼 용이 많이 쓰여 왔고 상류 사회의 장신구 같은 공예품에도 그 신분을 과시하는 표징으로 다양하게 쓰여 왔다. 그러나 용이 이러한 권위의 표징으로부터 벗어나서 일단 일상생활에 쓰는 도자기, 특히 민속공예적인 성격을 지닌 조선자기의 장식무늬로 쓰이기 시작한 뒤로부터는 두렵고 영검스럽기만 하던 모습이 차차 그 너울을 벗고 익살스럽고도 친근한 모습으로 변모되어 왔다.

귀족적인 공예미를 지녔던 고려시대 청자기에 나타난 용의 도안만 하더라도 아직 격식이 엄했고 또 영검스러운 용의 지체를 돋보이려는 도공의 의식이 엿보였지만, 조선시대의 백자기에 나타난 용 그림들은 어느 사이엔가 소탈하고 어리광스러운 모습으로 변모되어서 마치 용이 서민이 되어 버렸다는 느낌이 든다. 말하자면 세상에 용을 미술품이나 공예품의 장식으로 쓴 민족은 많지만 한국 조선시대의 도자기 무늬에 나타난 용처럼 민중의 생활 감정과 호흡을 같이한 예는 드물다고 할 수 있을 것 같다.

더구나 조선시대의 청화백자나 철화백자 항아리에 그려진 용 그림 중에는 자유와 활력과 치기가 한데 곁들여져서 일종의 마음 개운한 해학의 아름다움을 이루어 주는 예가 적지 않다. 조선시대 사람들은 이러한 용 그림을 장식한 항아리들을 '용충'이라고 불러 왔으며, 이 '용충' 항아리 중에는 거의 추상에 가깝도록 대담한 생략과 거칠고도 활달한 필력을 발휘한 것이 있어서 조선자기의 장식 도안 중에서도 가장 이채로운 존재라고 할 수 있다.

어찌 보면 못생긴 버러지, 지네 같기도 하고 어찌 보면 마음 거친 붕어 같기도 하지만 자세히 뜯어보면 드문드문 날리는 구름장과 여의주의 불꽃이 있어 하늘을 달리는 용임을 알 수 있게 해 준다. 또 어질게 생긴 항아리의 둥근 맛이라든지 욕심 없이 휘갈긴

붓 자국의 속도에서 용다운 용으로서가 아니라, 멋있게 채워진 항아리의 공간구성이 보여 주는 추상의 아름다움 같은 것을 더 앞당겨 보는 느낌이 들 때가 있다. 어쨌든 두렵고 영검스러운 용을 마구 주물러서 이렇게 버러지처럼 마주 바라보게 한 조선 도공의 구수한 심성이 한층 고맙다고 해야 옳을지도 모른다.

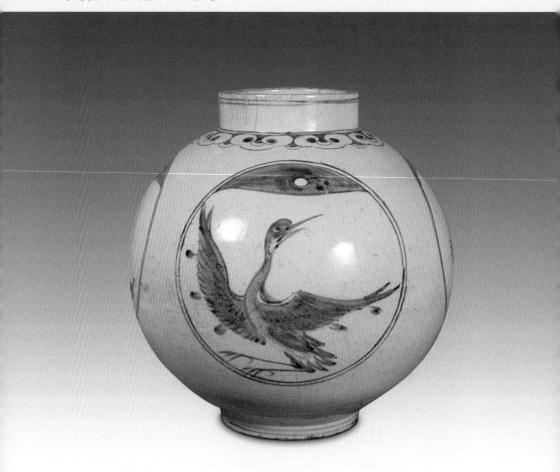

입 언저리에 그려진 여의두 무늬는 윤곽 안에
그려진 학 그림과 함께 정말 있을 자리에 있을 법한
최소한의 장식이어서 항아리 전체의 인상이
도무지 번거롭다는 느낌을 주지 않는다.

백자청화장생문호

학이 춤을 춘다는 이야기를 말로만 들어서는 실감이 나지 않는다. 그러나 이렇게 그림으로 그려진 학춤의 맵시를 바라보면 이것이야말로 흥겨워하는 학의 모습이 아닌가 싶어진다. 두 다리를 껑충거리며 날개를 펴고 선 자세라든지, 긴 목의 율동성 있는 꿈틀거림에서 우리는 마치 조선시대 백성들의 흥겨운 춤가락을 느낄 수 있는 듯도 싶고, 또 이것이 학의 탈을 쓴 한국 사람인지 한국 사람의 탈을 쓴 학의 모습인지 분간할 수 없으리만큼 한국적인 흥취가 짙은 그림이라는 느낌을 받는다.

원숙한 모습으로 둥글려진 이 백자 항아리는 삼면에 정원으로

된 윤곽을 그리고 그 안에 서상 _{상서로운 조짐} 적인 동물들을 하나씩 그려 넣은 단순한 청화장식이지만, 항아리 몸체에 그려진 윤곽 원의 비례가 매우 쾌적할뿐더러 항아리의 굽다리가 나지막한 것에 비해서 그 입은 기품 있게 직립해 있는 것이 특색이다. 입 언저리에 그려진 여의두 무늬는 윤곽 안에 그려진 학 그림과 함께 정말 있을 자리에 있을 법한 최소한의 장식이어서 항아리 전체의 인상이 도무지 번거롭다는 느낌을 주지 않는다. 중국이나 일본 도자기들이 보여 주는 수다스럽고 다채로운 장식무늬에 비하면 너무나 조촐하고 겸허한 의장이라고 할 수밖에 없다.

도자기 무늬나 자수 도안 등 공예 작품에 한국 사람들처럼 이 학 무늬를 많이 그린 민족도 없으며 따라서 학을 한국 사람들처럼 멋지게 표현할 줄 아는 민족도 아마 없을 것이다. 학을 타고 날아 보고 싶다든지, 학을 거느리고 고고한 산거생활을 즐기고 싶다든지 하는 환상은 아마 신선이 되고 싶어한 노인들이나 선비들의 꿈이었겠지만, 조선시대의 서민들도 어지간히 학을 좋아해서 베갯모·수젓집·상보자기에 이르기까지 학이 빠지면 섭섭해할 지경이었다. 아마 학을 사랑하는 것은 학의 조촐한 습성과 훤칠하고 잘생긴 모습 그리고 푸른 하늘과 푸른 솔을 배경으로 유유자적하며 천년을 장수한다는 기품을 우러렀기 때문일 것이다.

사실 이러한 학은 너무나 고고해서 가난한 서민사회의 생활감정과 거리가 그리 가까운 것은 아니다. 다만 이러한 학의 높은 지체를 서민적인 감정에까지 끌어내려 동고동락할 수 있는 벗으로 표현한 조선시대 공예인들의 선량한 마음씨가 즐겁다고 할 것이다.

이들 조선시대 공예가들의 멋진 학의 미학이 현대 우리 화단에도 전통으로 이어져 오늘날 학을 그리는 화가들이 적지 않다. 그리고 이 많은 화가들 중에서 수화 김환기* 화백처럼 조선의 학을 사랑하고 그 멋의 정통을 잇고, 오히려 그것을 딛고 넘어선 작가는 또 없다. 말하자면 김환기는 조선적인 학의 화신이라고 할까. 그의 그림에서 보이는 학의 일면은 이러한 조선 항아리의 멋진 학춤 그림 앞에서 한 치도 뒤서지도 물러나지도 않는다.

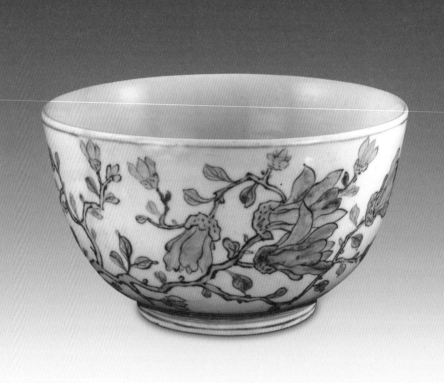

시원하고 맑고 호협한 이 큰 사발을 보고 있으면
흰빛이 아름답다는 뜻을 어루만져 느낄 수 있는 듯도 싶고,
이렇게 의젓하고 환하게 잘생긴 모습으로 빚어낸 조상들의
맘씨가 고마워서 이 큰 사발이 더 좋아지는 것 같다.

백자청화목련문발

 고목은_{오래 묵은} 아름드리 배나무 숲으로 싸인 마을에 배꽃 철이 찾아들면 온 동리는 흰 꽃으로 은성을 쌓는다. 바람이 불면 마치 함박눈이 휘몰아치듯 흰 꽃보라에 눈이 부시다. 아이들은 좋아라 껑충거리고 뜰과 지붕과 길은 온통 꽃잎으로 덮인다. 할아버지들은 배꽃이 좋아서 백 년을 두고 배나무를 기르고, 그 배나무 밑에서 꽃보라를 맞으며 담배를 피운다. 찬장 위에는 청화백자의 크고 작은 항아리들이 늘어서고 찬탁자에는 층층이 백자그릇들이 있어서 흰옷 입은 젊은 아낙네들은 아침저녁 흰 손으로 행주질을 한다.

이렇게 써 놓고 보면 과거의 한국 사람들은 흰색 속에서 살아왔음이 분명하다. 말하자면 우리나라 청화백자는 마치 이러한 흰빛의 송가 속에서 길들여지고 또 세련되어 왔음이 분명하다. 시원하고 맑고 호협한 이 큰 사발을 보고 있으면 흰빛이 아름답다는 뜻을 어루만져 느낄 수 있는 듯도 싶고, 이렇게 의젓하고 환하게 잘생긴 모습으로 빚어낸 조상들의 맘씨가 고마워서 이 큰 사발이 더 좋아지는 것 같다. 엷은 청백색 맑고 시원한 바탕에 쪽빛 청화로 목련꽃 한 그루를 돌려 그린 뜻도 알 듯싶고, 헤벌어지지도 옹졸하지도 않은 그 몸체의 매무새를 보면 한국 사람들의 조촐한 삶을 바라보는 것 같다.

이러한 청화백자의 산지는 경기도 광주군 금사리 근처였고, 아마도 18세기 후반기 무렵 영·정조시대 문예중흥의 기운을 타고 이루어진 걸작품 중의 하나였다고 짐작된다. 이러한 수준의 작품은 백에 하나도 보기 드물고, 이러한 작품 하나를 건지기 위해서 수백 개의 실패를 맛보기 마련이다. 대개 우리나라 청화백자가 자질이나 장식 기교로 보면 중국의 명·청 것에 크게 뒤떨어진다고도 하지만, 이 큰 대접만 한 청화백자라면 명나라 청화백자 열을 준다 해도 바꿀 수 없는 한국미의 맑은 샘터임이 분명하다.

백자 청화철채동채초충문 병, 조선시대, 높이 42.3cm, 입지름 4.1cm, 국보 제294호, 간송미술관 소장

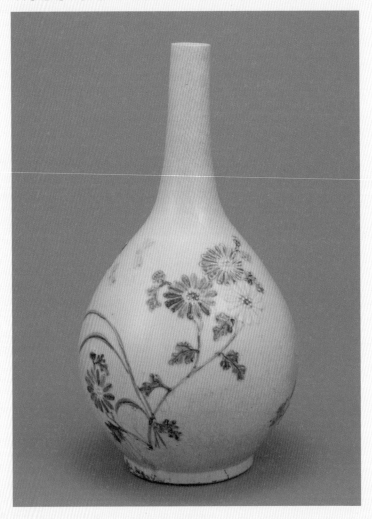

색채의장이 이례적이라는 점만으로
그 아름다움을 가늠하는 것이 아니다. 물에 뺀 듯한 늘씬한
몸매의 곡선과 배자유 색깔이 보여 주는 은은한 기품은
비교할 만한 대상이 또 없을 만큼 뛰어나다.

백자 청화철채동채초충문 병

 한국 도자기에 기름진 색채를 장식하는 일은 거의 없다. 고작해야 청화나 진사 또는 철화를 단색으로 쓰거나 청화백자 그림에 진사를 곁들이는 일이 있는 정도이다. 그러나 이 병에는 무늬를 돋을무늬로 조각한 위에 진사·철화·청화를 모두 곁들여 채색해서 한국 도자기로서는 매우 이례적인 채색을 장식했다.

 그 시대 중국이나 일본 도자기라면 오채파랑, 노랑, 빨강, 하양, 검정의 다섯 가지 색·삼채녹색·황색·백색의 세 가지 색·유리홍 등을 비롯해서 기름지고도 다채로운 채색이 매우 흔했지만, 한국 사람들은 그렇게 번잡스럽고 화미한 색채보다는 조촐하고도 조용한 청화색을 가장 좋

아했고, 철화는 청화를 구하기 힘들던 시대에 그 대용품으로 개발했던 것이다. 주점 사기라 해서 진사를 단색으로 쓴 예는 있지만 그 진사 자체도 매우 아껴서 성글게 그림을 그렸으며 그 수도 매우 적은 편이었다.

말하자면 한국 사람들의 민족적인 색채호상이 그리 담담하고도 조촐한 것을 즐겼다. 이것은 전통적인 한국인의 의상 빛깔이나 청자·백자만으로 일관된 한국의 도자사로 보더라도 분명한 일이다. 누구는 한국 도자기의 채색기술이 부실해서 색채가 그렇게 부실하다는 말을 하지만 그것은 분명히 한국미의 전통을 모르는 사람의 허튼소리에 불과하다. 어쨌든 이 병은 색채의장이 이례적이라는 점만으로 그 아름다움을 가늠하는 것이 아니다. 물에 뺀 듯한 늘씬한 몸매의 곡선과 배자유<small>식물의 배아에서 뽑아낸 기름</small> 색깔이 보여 주는 은은한 기품은 비교할 만한 대상이 또 없을 만큼 뛰어나다. 더구나 애써 올린 병 입을 쾌적하게 잘라 끊은 맛도 다른 병에서 좀처럼 보기 어려운 솜씨로, 이러한 여러 특색은 17세기 무렵 중앙 관료의 격조를 분명하게 드러내 주는 것이라고 할 수 있다.

일제강점기 진고개의 어느 일본인 골동품 가게 안채에 참기름을 팔러 온 개성 아주머니 한 분이 있었는데, 골동품 가게 주인

사나이가 무심코 내실에 들어왔다가 기름이 담긴 백자병을 보고 기절할 뻔했으니, 바로 그 기름병이 이 병이었다. 그 기름장수 아주머니는 이 병을 단돈 5원에 팔고 좋아라 하고 돌아갔고, 그 일본 사람은 그 병을 사 들고 수전증 난 사람처럼 와들와들 떨었을 것이다. 며칠 후 그 일본 사람은 이 병의 때를 빼고 광을 내서 놀라운 값에 팔아넘겼고, 간송 선생이 이것을 사들였을 때는 1만 원이 넘었다.

다른 그릇에 남긴 청화보다도 한층 희귀할 뿐만 아니라
마치 수묵을 쓰듯 회화적인 감정을 담뿍 싣고
그려 놓은 문기 높은 청화색 검푸른 소나무 그림을
보고 있으면 속이 후련해진다.

백자청화송매문연적

물체는 자그마해도 큰 모습을 지녔다든가 형체로는 안 보여도 지조와 도량 있는 마음씨가 숨어 있다든가 하는 잠재적인 아름다움은 동양의 좋은 문방구가 지닌 미덕이라고 할 수 있다. 특히 벼루나 연적처럼 항상 주인공의 좌우에 놓아두고 조석으로 바라보고 또 손수 길들이는 알뜰한 물건들일 때는 주인공의 인간성이나 교양이 반영되어 있는 경우가 많다. 문방구란 대개 그러하지만 연적 하나라도 안목이 세련된 문인이나 묵객이 손수 선택하는 경우가 보통이므로 자연 그것을 만드는 사람들도 쓰는 이들의 높은 안목에 이끌려서 호흡을 맞추어 가는 것이 아닌가 한다.

어쨌든 한국의 연적은 중국이나 일본 연적처럼 잔재주나 거드름을 피운 작품이 드물고 대개는 수수한 모습에 너그럽고 조촐한 선비들의 기개를 드러낸 작품이 많다. 이러한 안목으로 볼 때 세상에 조선시대의 좋은 연적들처럼 굴탁 없이 속이 탁 틔어 보이는 도예품의 예는 그리 많지 않고 더구나 조선 초기의 연적들, 그중에서도 천도형^{복숭아 모양} 연적에 이르면 한층 마음이 쏠린다.

이 시대의 복숭아 모양 연적은 조선시대 후기의 작품들처럼 오뚝하지도 않고 펑퍼짐한 모양이 특색이며 연적으로는 좀 크구나 싶도록 듬직한 것이 좋다. 크고 안정된 굽다리와 작고 맵시 있는 귀때부리가 대조적이지만 수수한 몸체에서 돋아난 하나의 애교로서 그 몸체와 잘 어울리는 것이 미소롭다.

이러한 조선시대 초기의 백자 연적들은 보통 순백자일 경우가 많고 청화로 그림을 장식한 연적은 매우 드물다. 15세기 말 16세기 초 무렵에야 청화백자를 생산하기 시작했으니까 이 시대의 백자연적에 청화 그림을 그리는 일은 드물어야 마땅하지만, 다른 그릇에 남긴 청화보다도 한층 희귀할 뿐만 아니라 마치 수묵을 쓰듯 회화적인 감정을 담뿍 싣고 그려 놓은 문기 높은 청화색 검푸른 소나무 그림을 보고 있으면 속이 후련해진다. 말하자면 옛 도공은 이 연적의 주인이 이 그림을 바라보며 방 안에서 조석으

로 솔바람 소리를 즐기라고 했다는 말인가. 다시금 그 희한한 솜

씨와 마음씨가 고마워진다.

백자청화운학문 베갯모, 조선시대, 지름 11.6cm, 개인 소장

조출하게 늙어 간 선비의 자랑을 보여 주는 것 같기도 하고
또 속기를 모르고 자라난 어느 도련님의 도도한 꿈이
수없이 서려 있는 것 같기도 해서, 조선시대 상류사회의
세련된 생활정서의 단면을 여기에서 한눈으로 보는 것 같다.

백자청화운학문 베갯모

조선시대 사람들은 유난스럽게도 베갯모에 꿈을 실었던 것 같다. 십장생이나 원앙침 같은 수 베갯모, 그리고 고운 채색 그림을 장식한 화각 베갯모, 나무판을 새겨서 만든 목 베갯모, 자개 장식을 입힌 자개 베갯모, 분원사기 바탕에 쪽빛 하늘을 물들인 운학문 베갯모에 이르기까지 그 종류가 적지 않아서 보통이 아닌 한국의 베갯모치레를 능히 짐작하게 된다.

원앙을 쌍쌍이 수놓은 원앙침에는 부부의 금슬과 부귀다남을 바라는 서민적이고도 동심적인 꿈이 가득 실려 있고, 푸른 하늘에 백학을 띄운 청초한 운학모 백자 베갯모에는 인간의 오복도

오히려 지겨워하는 드높은 이상의 세계가 조촐하게 꿈꾸어져 있다. 광주 분원의 갑번사기_{고온에서 견디는 큰 그릇에 넣어 구운 자기로, 가마 속의 잡티가} _{앉지 않아 표면이 깨끗하게 되는 고급 자기} 하면 당시 은보다 귀한 것이었고 으레 이것은 궁중용품이 아니면 권문세가의 맞춤 사기였으니, 이 운학 모 백자 베갯모의 옛 주인도 짐작이 간다고 해야겠다.

이러한 운학무늬의 역사는 이미 12세기 초 무렵 고려청자의 상감 또는 돋을무늬에 나타나 있었다. 그리고 이것이 줄곧 조선시대 말 분원사기에까지 이어진 것이다. 그러나 조선백자에 나타난 운학무늬들은 마치 사람에게 깃들인 학처럼 어리광스럽고 따스한 데가 있어서 고려시대 운학무늬보다 정이 더 가는 것만 싶어진다.

쪽빛 하늘 그리고 흰 구름송이 사이를 마주 겨루면서 나는 이 쌍학은 어쩐지 이 학 떼들처럼 조촐하게 늙어 간 선비의 자랑을 보여 주는 것 같기도 하고 또 속기를 모르고 자라난 어느 도련님의 도도한 꿈이 수없이 서려 있는 것 같기도 해서, 조선시대 상류사회의 세련된 생활정서의 단면을 여기에서 한눈으로 보는 것 같다. 이런 것이 한국미가 지니는 하나의 멋의 세계라고 한다면 이 멋은 오늘날 우리의 현대에도 역력히 이어져 있다는 생각이 든다. 김환기의 달과 학, 항아리와 학, 외로운 학 같은 것들이 아

마 그것이라고 생각해 보면 어떨는지 모르겠다.

이렇게 멋진 백자 베갯모를 만들어 내자면 이만저만한 비용과 절차가 드는 것이 아니며 수없는 손이 가야만 한다. 조선시대에는 조정에 임금의 수라를 받드는 어선과 궁내의 모든 향연을 주관하고 또 이에 필요한 물건들을 마련하는 사옹원이라는 기관이 있었다. 이 기관에서는 필요한 사기그릇을 굽기 위하여 스스로 직영하는 사기 공장을 두고 있었다. 이것이 바로 경기도 광주 지방에 자리 잡고 망할 때까지 이어 내려온 분원가마였다. 이 직영 사기공장을 세상이 일컬어서 그대로 '분원'이라고 불렀는데, 말하자면 이것은 사옹원의 분원이라는 뜻에서였다.

이 분원은 광주군에 있는 경안천 유역을 전전하다가 조선시대 말에는 현재의 분원초등학교 자리에 자리 잡았고 결국 조선과 함께 망하고 말았지만, 이 백자 베갯모는 이들 직영 사기공장의 어느 곳인가에서 구워 낸 뛰어난 작품 가운데 하나였다. 이 분원 사기는 구운흙을 멀리 진주·양구·춘천 같은 곳에서 마바리, 소바리 또는 범선에 실어 모아들였고 쪽빛 채색 원료인 청화는 주로 중국에서 나는 토청을 수입해서 쓰고 있었다. 때로는 회청 또는 회회청이라고 불리는 값비싼 청화를 수입해서 쓴 일도 있지만, 이것은 중국에서도 다시 서쪽으로 아득히 먼 나라, 이슬람교

의 고장에서 낙타 등이나 남해의 거센 파도를 헤치고 실려 오는 고귀한 것이기도 했다. 어쨌든 이 청화백자 베갯모는 이렇게 힘든 원료와 귀한 국비를 들여서 정부 감조관의 감독 아래 구워졌고 이것은 다시 범선과 소바리에 실려서 우선 서울의 사옹원 창고에 한 번은 들어가야만 하는 것이다.

사기그릇을 굽는다는 것은 도시 마술 같은 것이어서 땅에서 파낸 흙이 1300도 내외의 강한 불에 익으면 오히려 옥보다도 영롱한 이 분원사기로 환신하는 것이다. 이렇게 분원에서 구워 낸 사기그릇 중에서도 '갑번'이라는 것과 '별번'이라는 상등품이 있어서 이것을 특별히 존중하고 있지만, 갑번이고 별번이고 간에 이것을 백옥같이 아름답게 환신시키는 것은 전적으로 도공들이 때는 불 나름에 달려 있으니 이것을 불의 마술이라고 부르는 까닭이다.

이 운학문 베갯모에는 뒷등에 경오庚午라는 두 글자가 청화로 얌전하게 적혀 있다. 이 경오라는 글자는 물을 것도 없이 '갑자을축' 하는 간지명이니 이 베갯모를 만든 해를 증명해 주는 매우 중요한 표지이다. 이 베갯모의 유질이나 태토로 보든지 청화 빛깔의 깊은 맛과 맨드리물건이 만들어진 모양새의 솜씨로 보아서 아마도 이것은 임진왜란 이후 분원사기 중에서도 가장 좋은 작품이 생산

되던 금사리시대金砂里時代. 조선 후기에 광주 금사리에서 최상급의 백자들이 만들어지던 때를 일컫는 말의 작품이었다는 것을 짐작할 수 있고, 따라서 이 시대의 경오년으로는 우선 1690년숙종 16을 꼽을 수가 있다. 그리고 아무리 늦추어 줄잡아도 1750년영조 26의 경오년까지 내려갈 도리는 없다고 생각한다.

어쨌든 나는 지금 샛별처럼 조촐하고 맑은 풍류를 담뿍 머금은 분원 갑번 백자 베갯모에서 풍겨 오는 무슨 소리를 분명히 듣고 있는 것만 같다. 그리고 이것이 과연 어느 왕공자의 조촐한 숨소리이건 지체 있는 어느 선비의 잠 못 이루는 사색의 소리이건 여전히 흥겨운 일이라고 생각하는 것이다.

혜곡 최순우

1916년 4월 27일 개성에서 태어났다. 순우는 필명이고 본명은 희순熙淳이다. 1935년 개성 송도고등보통학교를 졸업할 무렵 미술사학자 고유섭에게 감화를 받아 한국미술사 연구에 뜻을 세웠으며, '조선고적연구회'에서 활동하면서 개성의 여러 고고 유적지를 답사했고, 특히 고려청자 연구에 관심을 기울였다. 고보 졸업 후 잠시 교편을 잡다가 1943년 개성 부립박물관에 들어갔고 1945년 서울의 국립박물관으로 자리를 옮겨 학예연구관·미술과장·학예연구실장 등을 거쳐 1974년 국립중앙박물관장에 취임했다.

1950년부터 서울대·고려대·홍익대·이화여대 등에서 미술사를 강의했으며 한국미술평론가협회·한국미술사학회의 대표를 역임하기도 했다. 또한 1945년부터 5년간 문학지《순수》의 주간을 맡았으며, 우리 문화재와 우리 강산의 아름다움을 밝힌 주옥같은 글을 열정적으로 발표하여 우리 문화의 참 아름다움과 가치를 널리 알렸다.

주요 저서로는《한국미술사 개설》《한국 공예사》《한국미 한국의 마음》《한국회화》등이 있으며, 유고집으로《최순우 전집》《무량수전 배흘림기둥에 기대서서》《나는 내 것이 아름답다》가 있다.

국립중앙박물관 청사를 옛 중앙청 건물로 이전하는 작업을 진두지휘하던 중 1984년 12월 16일 숙환으로 별세하였다.

도판 출처

국립중앙박물관 20쪽 경주 부부총 금귀걸이 46쪽 청동 은입사 포류수금문 정병 56쪽 삼작노리개 64쪽 나전 칠 구름·봉황·꽃·새 무늬 빗접 68쪽 신라 토우 72쪽 오리 모양 토기 78쪽 청자 연못 동자 무늬 꽃 모양 완 86쪽 청자 석류 모양 주전자 90쪽 청자 구룡형 주전자 94쪽 청자 모란 구름 학 무늬 베개 98쪽 청 자 음각모란 상감보자기문 유개매병 108쪽 청자 오리 모양 연적 116쪽 청자 상감모란문 항아리 128쪽 청 자 철채퇴화삼엽문 매병 138쪽 분청사기 모란 무늬 편병 150쪽 분청사기 연꽃 물고기 무늬 병 168쪽 백 자 달항아리 176쪽 백자청화국죽문각병 188쪽 백자 구름 용 무늬 항아리 204쪽 백자청화송매문연적

국립경주박물관 14쪽 금관총 금관 및 금제 관식 30쪽 성덕대왕신종

국립전주박물관 38쪽 익산 왕궁리 오층석탑 사리장엄구

국립대구박물관 42쪽 은제 도금 수형장식구

이화여자대학교박물관 50쪽 나전 주칠 삼층장 160쪽 백자 철화포도문 항아리

간송미술관 61쪽 미인도 102쪽 청자 상감운학문 매병 108쪽 청자 오리 모양 연적 146쪽 분청자 흑채화 연당초문 병 180쪽 청화백자동자조어문병 200쪽 백자 청화철채동채초충문 병

호림박물관 142쪽 분청사기 철화당초문 장군

삼성미술관 리움 34쪽 금동 용두보당 82쪽 청자 양각죽절문 병 112쪽 청자 동화연화문 표주박 모양 주 전자 124쪽 청자 상감어룡문 매병 134쪽 분청사기 조화선조문 편병 156쪽 백자상감초화문편병

미국 워싱턴 프리어갤러리 120쪽 청자 상감과형주자

런던 빅토리아앤드앨버트 미술관 172쪽 백자 제비 구름 무늬 모깎기 항아리

안장헌 26쪽 상원사 동종

출처 미상 164쪽 백자 용무늬 항아리 184쪽 백자청화연화문병 192쪽 백자청화장생문호 196쪽 백자청 화목련문발 208쪽 백자 청화운학문 베갯모

※ 이 책에는 일부 출처를 확인하지 못한 도판이 있음을 밝힙니다. 도판의 저작권을 소유하고 있는 분이나 기관은 연락 주시면 재쇄에 반영하겠습니다.